일러스트레이터

주디스 커

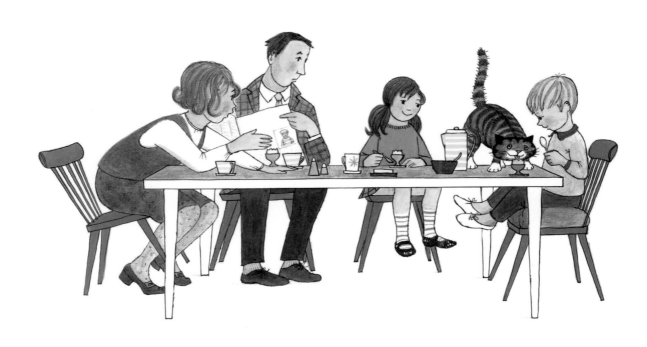

조안나 캐리 글 이순영 옮김

일러스트레이터

주디스 커

시리즈 자문 퀜틴 블레이크
시리즈 편집 클라우디아 제프

일러스트 103컷을 담아

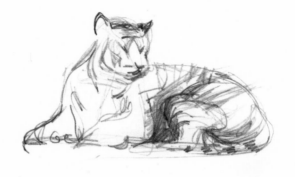

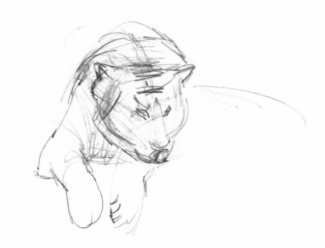

앞표지 『간식을 먹으러 온 호랑이』1968의 일러스트
뒤표지 주디스 커 2007, photographed by Sam Pelly © Sam Pelly

속표지 『깜박깜박 잘 잊어버리는 고양이 모그』1970의 일러스트
위 호랑이 스케치 c. 1967
112쪽 『간식을 먹으러 온 호랑이』1968의 일러스트

일러스트레이터

주디스 커

2020년 9월 1일 초판 1쇄
글 조안나 캐리∥옮김 이순영
편집 이루리, 최명지∥디자인 기하늘∥마케팅 최은애
펴낸이 이순영∥펴낸곳 북극곰∥출판등록 2009년 6월 25일
주소 서울시 마포구 독막로 320 B106호 북극곰
전화 02-359-5220∥팩스 02-359-5221
이메일 bookgoodcome@gmail.com
홈페이지 www.bookgoodcome.com
ISBN 979-11-90300-82-7 04600∣979-11-90300-81-0 (세트)
값 18,000원

Published by arrangement with Thames & Hudson Ltd. London,
Judith Kerr © 2019 Thames & Hudson Ltd, London
Text © 2019 Joanna Carey
Works by Judith Kerr © 2019 Kerr-Kneale Productions Ltd
Designed by Therese Vandling

This edition first published in Korea in 2020
by BookGoodCome, Seoul
Korean edition © 2020 BookGoodCome

*주디스 커는 2019년 5월 세상을 떠났으며 이 책은 그 전에 집필하였습니다.

차례

들어가는 말

주디스 커는 1968년, 첫 책『간식을 먹으러 온 호랑이』를 출간하면서 명성을 떨치기 시작했다. 그때 이미 40대였다. 이어서 출간한『히틀러가 분홍 토끼를 훔치던 날』『깜박깜박 잘 잊어버리는 고양이 모그』등도 어린이책의 고전으로 자리를 잡았다.

주디스는 문화적 감수성이 남다른, 베를린의 한 가정에서 태어났다. 1936년 열두 살이 되던 해, 가족과 함께 영국으로 망명했다. 그림책 작가로서뿐만 아니라 섬유 디자이너, 미술 교사, 화가, 방송작가, 소설가로서 다양한 삶을 살았다. 주디스는 독어, 불어, 영어 등을 구사했지만 아주 어린 시절부터 그림이라는 언어가 제1의 언어였다.

독일, 스위스, 프랑스에서 보낸 어린 시절

주디스의 어린 시절은 동화처럼 모험이 가득했다. 악마 같은 정권 때문에 주디스의 가족도 도망 다녀야 했다. 굶주림과 위험과 불안으로 인해 가족의 행복과 안녕은 계속 위협받았다. 아빠 알프레드 커와 엄마 줄리아에게는 끔찍하고 불안정한 시간이었다. 하지만 마이클과 주디스에게는 어마어마한 모험의 시간이기도 했다. 부모님은 아이들에게 무서운 현실을 가능한 한 오랫동안 숨겼다.

주디스는 1923년 베를린의 독일-유대인 가정에서 태어났다. 주디스가 태어났을 때 아빠는 55세였다. 저명한 작가, 저널리스트, 시인이었으며 또한 영향력 있는 연극 비평가였다. 엄마 줄리아 바이스만은 30년 연하의 작곡가였다. 줄리아의 아빠는 1923년부터 1932년까지 프로이센의 장관을 지낸 로베르트 바이스만이었다. 알프레드는 급부상하는 나치에 대해 직접적인 비판을 서슴지 않았으며 히틀러를 경멸했다. 이 때문에 1933년 독일을 떠날 수밖에 없었다. 운 좋게 알프레드의 여권이 몰수당할 위험에 처해 있다는 정보를 누군가 알려주었다. 알프레드는 즉시 망명길에 올랐다. 알프레드가 쓴 책들은 독일인답지 않다는 이유로 대중 앞에서 불태워졌다. 알프레드의 독일 국적 또한 박탈당했다.

참으로 끔찍한 일이었다. 집, 수입, 안전 그리고 명성까지, 작가로서의 모든 것이 사라졌으니까. 게다가 그동안 작품활동을 했던 언어

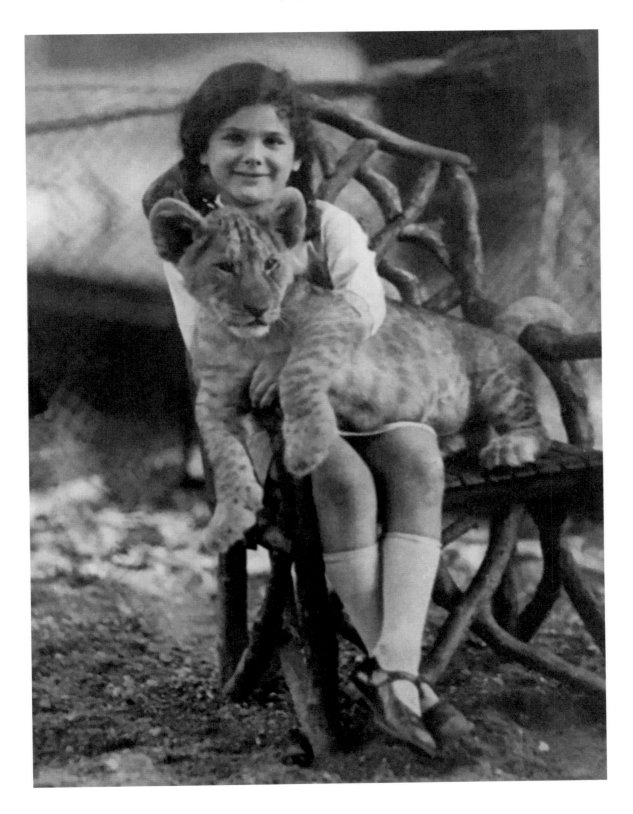

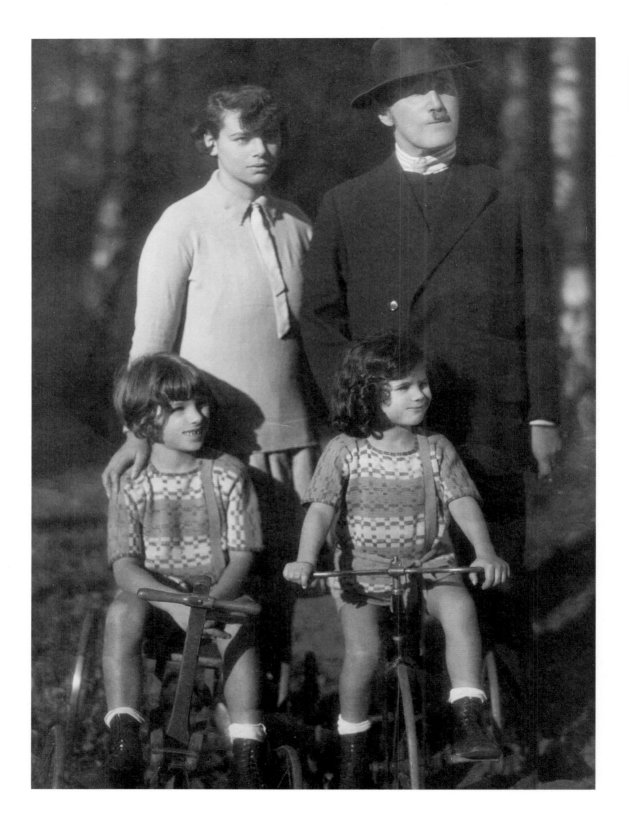

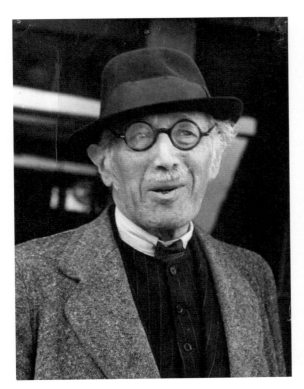

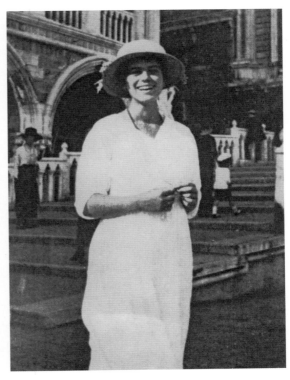

마저 빼앗긴 것이나 다름없었다. 알프레드뿐만 아니라 기백이 넘치고 정이 많던 줄리아에게도 혹독한 시절이었다. 알프레드가 갑작스럽게 베를린을 떠난 뒤, 줄리아는 혼자 남아 짐을 챙기고 아이들을 돌보며 비밀스러운 탈출 준비를 해야 했다. 나중에 안 사실이지만 나치는 줄리아가 아이들을 데리고 떠난 바로 다음 날 여권을 압수하러 왔다고 한다. 정말 아슬아슬한 탈출이었다.

가방에 여유 공간이 없어서 주디스는 헝겊 인형 하나만 챙길 수 있었다. 늘 가장 아끼던 인형은 분홍 토끼 인형이었다. 하지만 그날 주디스는 즉흥적으로 검은 강아지 인형을 챙겼다. 새로 선물 받은 인형이라 충분히 가지고 놀 시간이 없어서였다. 학교 친구에게 선물 받은 책도 하나 챙겼다. 힘든 어린 시절을 견디고 위인이 된 사람들의 이야기를 다룬 『위인이 되다』라는 책이었다. 주디스는 기차에서 책을 읽으면서 '힘든 어린 시절을 견디고 위인이 되었다.'라는 구절이 무척 마음에 와닿았다고 한다.

주디스 가족은 신분을 숨긴 채 무사히 독일 국경을 넘었다. 그리고 마침내 취리히에서 아빠를 만났다. 하지만 집에서 멀리 떠나고 보니 완전히 빈털터리였다.

왼쪽
줄리아 커, 알프레드 커
그리고 마이클과 주디스, 1928

위 왼쪽
알프레드 커

위 오른쪽
베네치아에서 신혼여행 중인
줄리아 커, 1920

다음 장
스위스에서 가족을 그린 그림, 1933

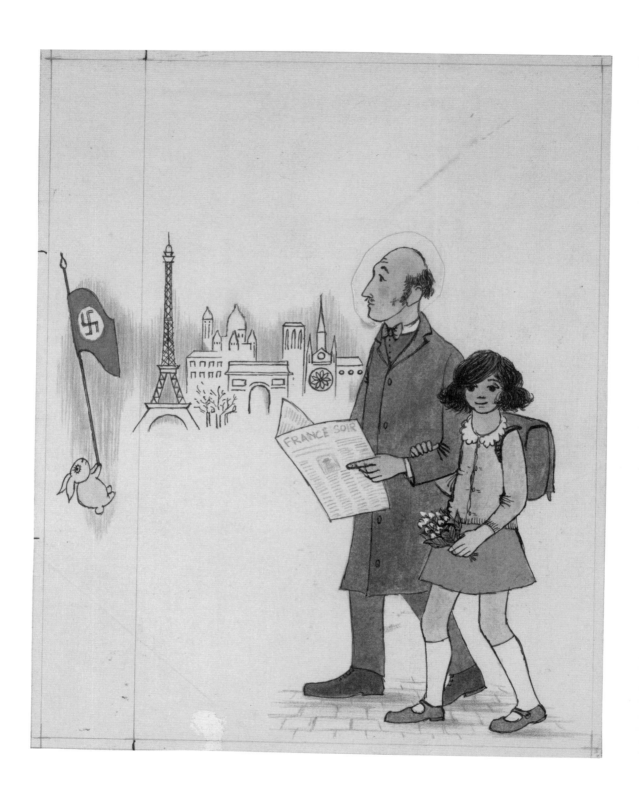

게다가 스위스는 알프레드의 책을 출간하기를 꺼렸다. 스위스 정부는 공식적으로는 중립을 지키고 있었다. 하지만 히틀러와 갈등 관계를 만들고 싶지 않았다. 결국 주디스 가족은 몇 개월 후 파리로 갔다. 알프레드는 불어도 능통해서 쉽게 일자리를 구할 수 있었다. 특히 독일 망명자들을 위한 신문인 '파리제 타게블라트'에서 일했다. 하지만 65세인 알프레드에게도, 아내 줄리아에게도 인생은 녹록하지 않았다. 그런데 파리를 너무나 좋아한 주디스는 금세 불어를 배웠고 학교에서도 두각을 나타냈다. 다들 주디스를 '똑똑한 망명자 여자애'라고 불렀다. 주디스보다 두 살 위였던 오빠와 함께 남매는 망명자 신세로 어쩌면 고향에서 살 때보다 훨씬 더 흥미진진한 어린 시절을 보냈다. 새로운 언어를 배운 일에 관해 훗날 주디스는 이렇게 말했다.

"그 나이엔 아무 일도 아니었어요. 남들과 똑같아지고 싶은 나이니까요."

주디스 커는 이 시기의 경험을 『히틀러가 분홍 토끼를 훔치던 날』에서 감동적으로 묘사하고 있다. '히틀러 시대'로 알려진 반자전적 소설 3권 중에 첫 번째 책이다. 건조한 듯하지만 섬세한 위트를 발휘했다. 작가로서

왼쪽
『히틀러가 분홍 토끼를 훔치던 날』
1971의 표지

아래
『히틀러가 분홍 토끼를 훔치던 날』
1971의 일러스트

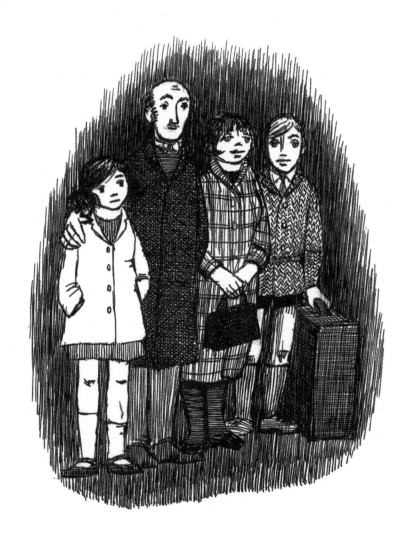

의 매력과 통찰력을 보여준 작품이다. 첫 번째 책은 지금도 독일 학교에
서 추천 도서로 읽히고 있다. 나치 치하에서의 삶을 너무나 쉽고 사실적
으로 보여주면서, 독일에서 탈출한 망명자 가족 이야기를 따뜻한 감동과
유머로 전해주기 때문이다.

책의 각 챕터를 여는 주디스의 그림은 흑백 톤이다. 검은 세로선들로
묘사한 어두운 그림이, 가난한 가족이 여러 나라를 떠돌며 지내는 이야

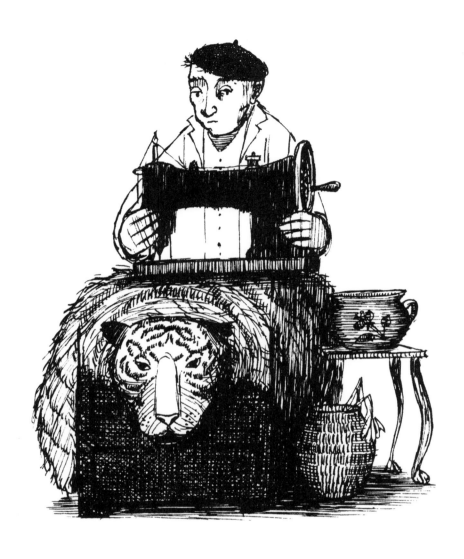

기에 어울린다. 주디스는 파리에 살던 시절 아빠가 벼룩시장에서 낡은 재봉틀을 사 온 것을 기억한다. 아빠는 엄마에게 식구들의 옷을 수선해서 입히라고 부탁할 생각이었다. 하지만 엄마 줄리아는 안타깝게도 재봉틀을 사용할 줄 몰랐다. 설상가상으로 재봉틀은 곧 고장 나 버리고 수리할 수도 없었다. 그 챕터 그림에는 벼룩시장에서 산, 쓸모없는 중고 재봉틀이 슬퍼 보이는 호랑이 가죽 러그 위에 올려져 있다. 아쉬움이 느껴진다.

15

초기 그림들

어린 시절부터 주디스는 그림에 대한 열정을 분명히 보여주었다. 하루 종일 그림을 그리곤 했다. 자서전인 『주디스 커의 창작』2013에서 주디스는 베를린의 유치원에서 받은 미술 수업에 대해 말했다.

> 유치원 선생님이 탁자 한가운데 꽃 한 송이를 탁 내려놓으며 말했다. "오늘은 다 같이 튤립을 그릴 거예요."
> 나는 튤립을 살펴봤다. 아직은 꽃잎이라는 말을 모를 때라 곡선이 많아 보였다. 꽃잎을 하나 그려보았다. 하지만 막상 그리고 보니 실제와는 많이 달라 보였다. 실제로 꽃잎은 옆으로 말려 있었고 더 좁아 보였다. 그래서 그 부분을 바꾸고 그 옆에 다른 꽃잎을 계속 그려나갔다. 하지만 다시 볼 때마다 꽃잎이 옆으로 말려 돌아가 있었다. 내가 그렸던 꽃잎이 뭐였는지, 아직 그려야 하는 꽃잎이 어떤 건지 기억하려고 안간힘을 썼다. 그때 선생님이 다가오셔서 말했다.
> "도대체 뭐 하니? 우리가 어떻게 튤립을 그려야 하는지 몰라? 우리는 튤립을 이렇게 그린단다."

선생님이 '우리'라고 말할 때마다 주디스는 기분이 오싹했다. 선생님이 아무 영혼도 없이 도식적으로 튤립을 그릴 때와 같은 느낌이었다. 너무나 신비롭고 섬세한 존재를 이렇게 성의 없이 대하는 모습에 주디스는 몹시 당황했다. 그로부터 12년이 지나서야 주디스는 다시 그림을 그려야겠다는 생각을 할 수 있었다.

다행히 주디스는 그 사건 때문에 자기 스타일로 그림 그리는 걸 포기하지는 않았다. 어떤 것도 주디스를 막을 수 없었다. 주디스는 자신이 화가가 되리라는 걸 분명히 알고 있었다. 연필을 처음 잡은 이후 단 한 번도 그림 그리는 것을 좋아하지 않은 순간이 없었다. 그만큼 주디스는 그림에 푹 빠져있었다. 주디스는 오빠가 축구를 좋아하는 것처럼 그림을 좋아했다. 오빠는 곁에 공을 두고 계속 차는 것이 너무나 자연스러웠다. 주디스한테는 그림이 그랬다.

엄마 줄리아는 일찍부터 딸의 재능을 알아보고 자랑스러워했으며 응원해 주었다. 심지어 망명을 준비하고 가족을 돌보면서도 주디스가 그린 그림을 상당수 모아두었다. 그리고 모아둔 그림을 가방에 잘 싸서 미지의 세상으로 함께 떠났다. 엄마의 혜안 덕분에 주디스

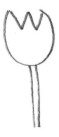

위
주디스의 유치원 선생님이
그려준 튤립 그림

16

는 어릴 때 그린 그림들을 간직할 수 있었다. 지금 주디스의 초기 그림들은 세븐 스토리즈의 기록보관실에 소장되어 있다. 세븐 스토리즈는 뉴캐슬어폰타인에 있는 영국 국립아동문학센터다.

세심하게 보관된 초기 미술작품들은 살아있는 동작과 섬세한 표현으로 주디스의 어린 시절을 잘 묘사하고 있다. 주디스는 엄청난 관찰력과 기억력과 상상력을 그림에 담아냈다. 특히 뛰어난 관찰력과 기억력은 주디스의 창작에 있어 가장 중요한 요소다. 주디스는 그림을 기획하고 구성할 때 이성과 감성을 모두 쓸 줄 알았다. 주디스는 그림 속에 인물 하나하나를 아주 섬세하게 묘사했다.

또 가끔은 어려운 자세를 취한 인물을 그려 넣어 효과를 극대화하기도 했다. 주디스는 스스로 만족하기 전에는 절대로 그림을 멈추지 않았다. 그림을 보면 여러 번 지웠다가 다시 그린 흔적을 찾아볼 수 있다. 제대로 그릴 때까지 다시 그린 것이다.

아래
주디스가 상상으로 그린
네덜란드의 산악지대 풍경, c. 1935

다음 장 왼쪽, 오른쪽
주디스가 영국에 와서 쓴
프랑스어 작문과 영어 작문, 1936

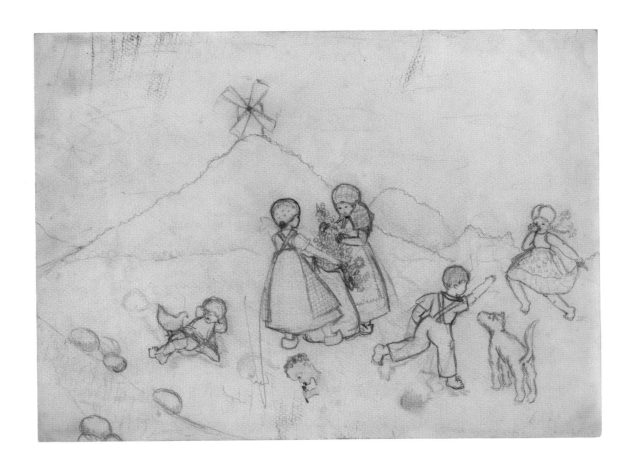

Silence !

Votre professeur, un grand homme vigou-reux avec (hélas) de très bons poumons, engueule sa classe : "C'est a-bo-mi-nable! C'est trop! J'en ai assez! Je vous reporterai à Monsieur le Directeur. Vous aurez 100 lignes! 200 lignes! 300 lignes! Il sera retenu, ce garçon insupportable! impoli! indiscipliné! Cet enfant stu-pide! Ce phénomène de

f2

A Fir-tree, a Lady-bird and a Toad-stool

"Yes," said the lady-bird, "isn't it a simply horrid summer?" The lady-bird was sitting on a toad-stool.

"Horrid?" asked the toad-stool. "Horrid??? It's a lovely, beautiful, splendid, nice and wet summer."

"Wet!" said the fir-tree. "It certainly is wet. But it certainly is not a nice summer. Why, I am dripping wet, and simply can't

주디스는 남들의 방해 없이 혼자 작업하는 것을 좋아했다. 가족 가운데 그림 그리는 걸 좋아한 사람은 주디스뿐이어서 그림은 온전히 주디스만의 작업이었다. 독일을 떠난 뒤로 주디스 가족은 너무 자주 이사를 했다. 따라서 가족이 살던 곳에 따라 주디스가 그림을 그린 천의 재질도 조금씩 달랐다.

주디스의 기억에 따르면, 스위스에 살던 어느 날 주디스는 아파서 침대에 누워있었고 엄마는 아픈 주디스에게 선물을 사주고 싶어했다. 평소에도 주디스한테 선물은 곧 새 스케치북을 뜻했다. 엄마는 곧장 전문가용 화방에 가서 최고급 수채화 용지를 한 묶음이나 샀다. 그날 화방에서 엄마가 의도치 않게 사치를 부린 덕분에, 주디스는 좋은 종이에 그림을 그릴 수 있었다. 그리고 우리는 그 작품들을 세븐 스토리즈 기록보관실에서 볼 수 있다.

자주 이사를 다녀도 늘 흥미진진했지만 그 덕분에 주디스와 오빠는 10번 이상 전학을 가야만 했다. 주디스는 진취적이고 명석하며 늘 자신이 원하는 것을 알고 있었다. 그래서 아마도 주디스를 가르치는 일은 쉽지 않았던 모양이다. 베를린의 한 학교에서 미술 선생님은 아이들에게 꽃으로 가득 찬 온실을 그리라고 했다. 곧 어떤 색을 어떻게 섞을 것인가에 관한 논쟁이 벌어졌다. 선생님은 살색을 만들려면 진홍색과 노란색을 섞으라고 했다. 그러자 깜짝 놀란 주디스가 소리쳤다.

"진홍색요? 정말요? 확실한가요? 저라면 주홍색을 쓰겠어요."

주디스는 나이에 비해 몸집이 작았고 또래 아이들보다 어려 보였다. 그러니 선생님이 꼬마 아가씨의 앞선 안목을 제대로 받아줄 리도 없었다.

한 선생님은 미술교육과 아동 미술에 대해 진보적인 견해를 갖고 있었다. 그냥 보이는 걸 그대로 그리기보다는 감정을 표현하는 것이 더 중요하다고 생각했다.

"하지만 전 단지 제가 본 모습 그대로를 그리고 싶었어요."

주디스는 다소 지친 듯이 말했다. 그러고는 그 수업을 그만두었다.

또 다른 선생님은 주디스가 손을 정확히 그리는 방법을 배우는 게 좋겠다고 생각했다. 선생님은 고대 조각상을 본뜬 석고 모형 손들을 보고 그리라고 했다. 하지만 주디스는 석고로 만든 손을 쳐다보려고도 하지 않았다.

"저는 손 그리는 방법을 배우고 싶지 않아요."

그리고 주디스는 꽤 설득력 있는 주장을 했다.

"스스로 알아낼 거예요."

주디스는 정말 스스로 손을 그리는 방법을 알아냈다. 놀라운 성공을 이

뤘다. 실제로 주디스가 그린 손은 늘 놀라운 관찰력을 보여주었다. 주디스는 유능했고 자신감이 넘쳤으며 뛰어난 표현력을 보여주었다. (좋은 그림도 손을 잘못 그리면 망칠 수 있다. 지금도 주디스는 항상 작은 거울을 곁에 둔다. 참고도 하고 확인도 하기 위해서다.)

당시 주디스가 정말 배우고 싶은 것은 아이들이 진짜 움직이는 것처럼 표현하는 방법이었다. 주디스는 아이들이 뛰노는 모습을 그리는 걸 좋아했다. 하지만 그리면 그릴수록 좌절감이 깊어졌다. 자기가 그린 아이들은 달리는 것처럼 보이지 않았다. 도움이 절실했다. 엄마는 가족의 지인인 화가 막스 리버만에게 부탁해서 자리를 마련했다.

막스는 진짜 화가였고 주디스는 막스를 좋아했다. 막스는 고대 석고상 얘기는 하지 않다. 막스는 주디스가 그린 그림을 신중하게 살펴보고 말했다. 문제는 달리고 있는 아이들이 늘 발을 땅에 수평으로 딛고 있기 때문이라고. 막스는 우리가 달릴 때 발 앞부리로 땅을 딛는다는 걸 설명하

아래
연필과 수채화, c. 1930년대 중반

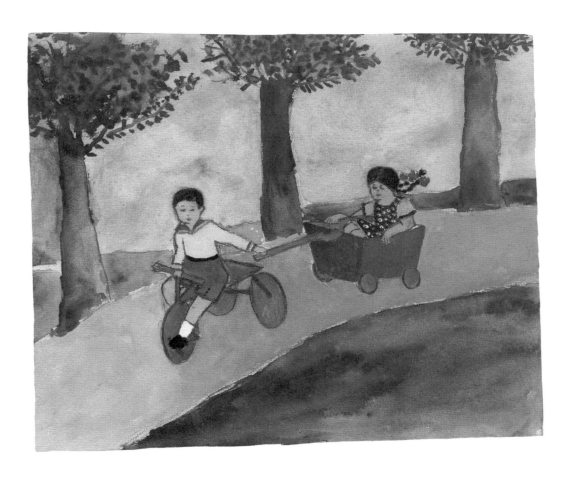

고 발이 움직이는 방식을 보여주었다. 발이 어디쯤에서 구부러지고 어떻게 휘어지는지 말이다. 막스가 알려준 방법은 성공이었다. 더불어 주디스는 타인의 도움에 대한 오랜 거부감에서 벗어났다. 그 뒤 주디스는 동작을 표현하는 데 큰 발전을 이루었다. 특히 춤 그림에서 눈부신 도약을 보여주었다.

주디스는 어릴 때부터 춤을 배웠다. 심지어 겨우 다섯 살에 캉캉 춤을 추면서 놀라운 하이킥을 보여주었다. 나중에 주디스는 친구들과 손잡고 서클 댄스를 추곤 했다. 서클 댄스는 당대 예술가들에게 많은 영감을 주었다. 앙리 마티스는 〈춤〉1910이라는 작품에서 물 흐르는 듯한 리듬감을 포착해냈다. 주디스는 함께 춤추는 걸 좋아했다. 하지만 한 발짝 물러나 지켜보는 걸 더 좋아했다. 다른 사람들이 춤추는 모습을 잘 기억했다가 그림을 그렸다.

주디스의 작품에는 자신이 춤을 추었던 경험이 그대로 드러난다. 주디스는 원을 그리며 도는 아이들의 모습을 모든 각도에서 치밀하게 보여주었다. 우아하고 순수하며 열정이 넘쳐난다. 어떤 작품에서는 어린 무용수가 춤을 추다가 춤추는 대열에서 이탈할 듯 말 듯한 장면을 아름답게 포착해냈다.

주디스는 꾸준히 그림을 그렸다. 어떤 이는 주디스의 초기 작품에서 당대를 지배했던 정치적 불안과 상흔을 찾으려고 할지 모른다. 하지만 주디스는 결코 어떤 무시무시한 사건도 언급하지 않았다. 일부러 감추려던 것은 아니다. 다만 주디스는 자신이 직접 목격하고 기억한 일들을 그렸을 뿐이다.

이런 일화가 있다. 주디스도 똑똑히 기억하지만, 야심 찬 계획을 세운 적이 있다. '제1차 세계대전과 공포의 장면들'에 관한 그림을 그리겠다는 것이다. 하지만 곧 포기했다. 참호 안에 엎드린 사람을 그리는 게 너무 어려웠다. 제대로 자세를 잡는 게 불가능했다. 게다가 총을 어떻게 그려야 할지도 몰랐다. 하지만 어린 시절에 그린 자전거, 자동차 그리고 건물 등의 펜화를 보면 분명한 사실을 알 수 있다. 주디스는 대상이 아무리 복잡해도 피하지 않았다. 원근감이나 세부 묘사가 살아날 때까지 정면으로 부딪쳤다.

게다가 이 시기의 그림들이 매력적인 이유가 있다. 바로 그림 속에 소소한 이야기를 가득 담아냈다는 점이다. 방과 후 뛰노는 아이들 그림을 보면, 배경에 한 남자가 거리 음악가에게 동전을 건네며 걸어간다. 분명 그 남자는 자신의 관대함에 꽤 만족한 것 같다. 보라! 그 남자는 고개를

오른쪽 위
어느 벨기에 해변, 연필과 수채화, 1935

오른쪽 아래
어떤 축제, 연필과 수채화, c. 1933

다음 장
스위스에서 어린이들의 서클 댄스, 연필과 수채화, c. 1930년대 중반

22

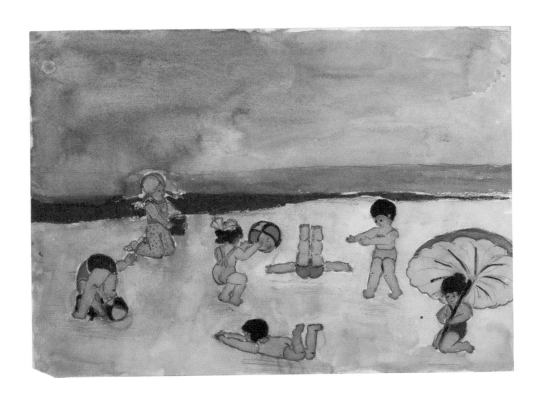

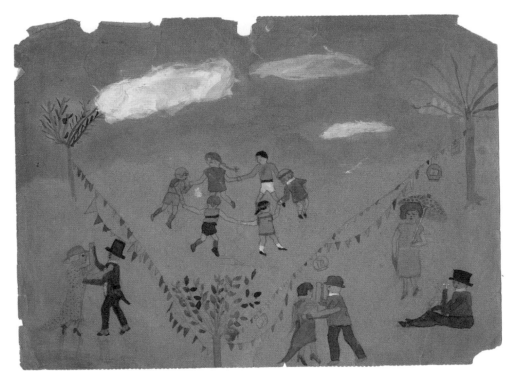

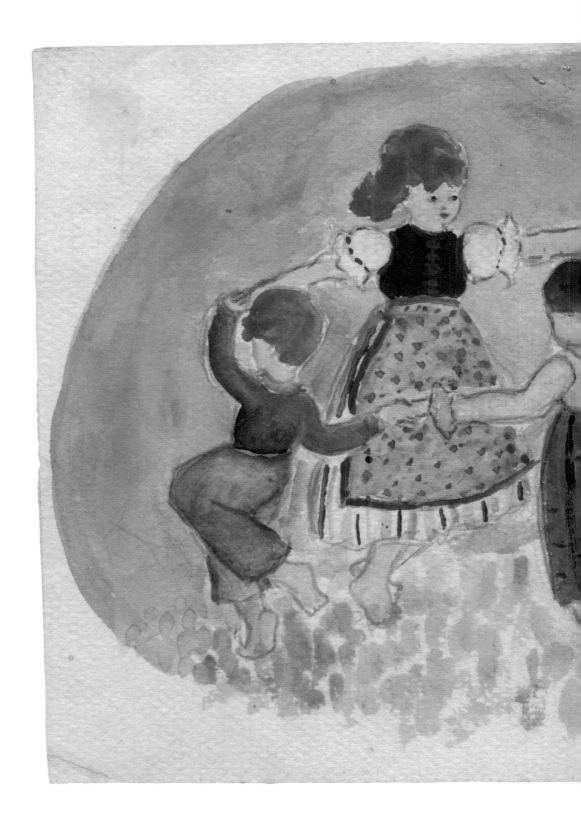

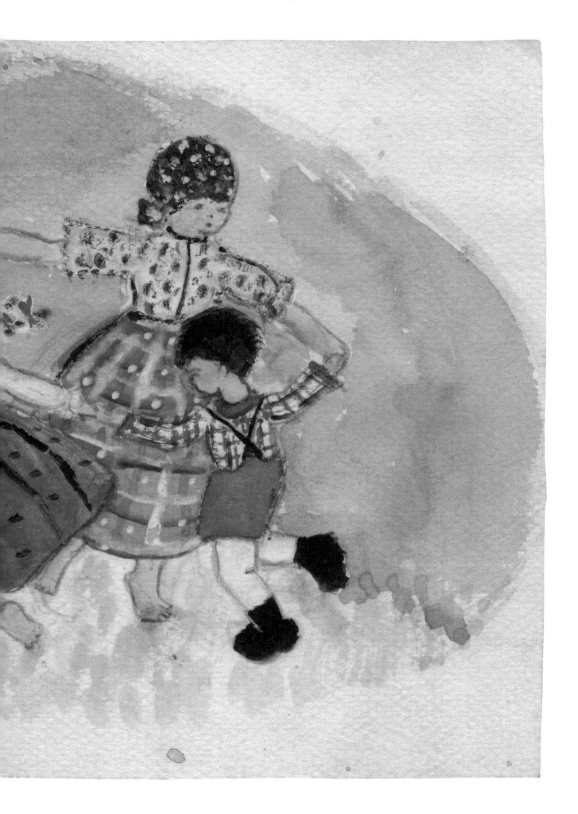

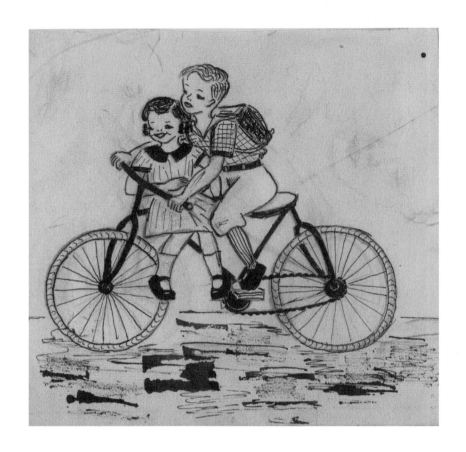

살짝 뒤로 젖힌 채 걸어가고 있다. 이것이야말로 몸짓이 빚어내는 작은 기적이다.

또 다른 학교 그림은 분위기가 사뭇 다르다. 억압적인 스위스 학교 풍경이다. 수학 시간이고 두꺼운 창틀 사이로 칙칙한 하늘이 보인다. 방과 후에도 아무 희망이 없다는 것을 뜻한다. 선생님의 책상은 완벽한 균형을 이룬 채 근엄하게 자리 잡았다. 마치 엄격한 권위를 상징하는 것 같다. 그런데 한쪽 구석에 한 소녀가 딱딱한 나무 의자에 앉아 울고 있다. 무슨 일이 있었는지 궁금하다. 이 장면을 보면 주디스가 일러스트에 재능이 있다는 것을 알 수 있다. 당시 주디스는 순수 미술 작가가 되고 싶어 했다.

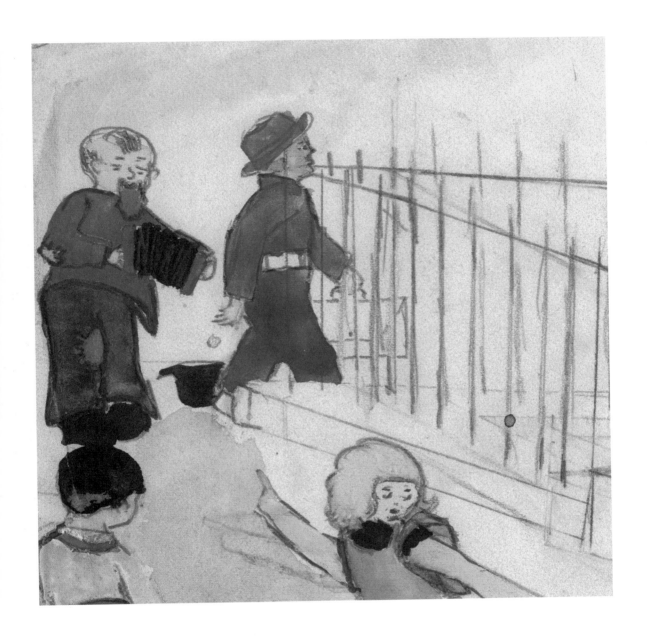

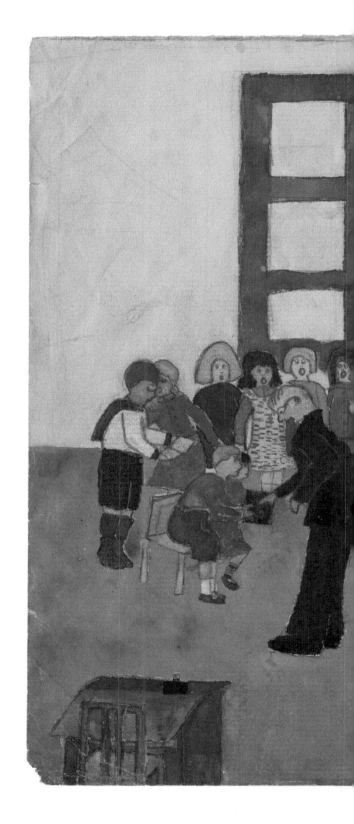

오른쪽
연필과 수채화 물감으로 그린 스위스
어느 교실 풍경. c. 1933. 아이들이 모두
즐겁게 수업에 참여하고 있는데,
한 아이만 혼자 의자에 앉아 울고 있다.

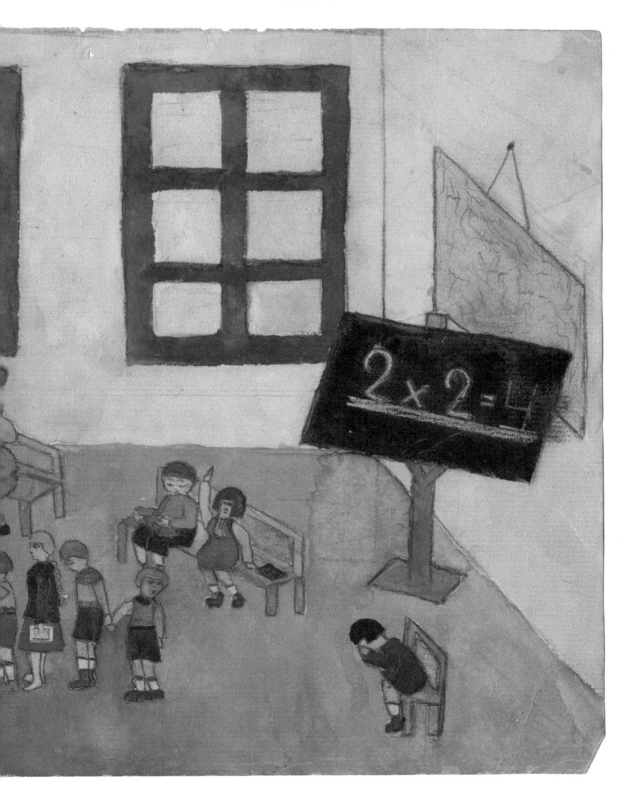

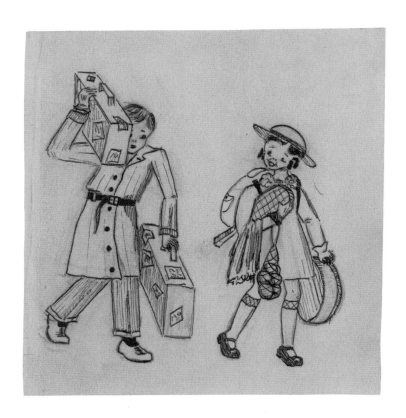

런던에서 새로운 삶을 시작하다

1935년 가을, 새로운 환경에 대한 주디스의 적응력이 다시 한 번 시험대에 오르게 된다. 주디스 부모님이 영국에 정착하는 동안, 주디스와 오빠는 프랑스 남부 니스의 외할머니댁에서 지내야 했다. 1936년 주디스 부모님은 마침내 아이들을 런던으로 데려왔다. 아빠 알프레드는 돈을 벌기 위해 새로운 장르의 글을 썼다. 바로 나폴레옹의 어머니에 대한 영화 대본이었다. 하지만 프랑스에는 작품을 팔 수 없어서 알프레드는 저명한 영화 프로듀서 알렉산더 코르다에게 작품을 보냈다. 런던 필름의 창립자인 알렉산더는 1000파운드에 작품의 판권을 샀다. 아쉽게도 그 작품은 끝내 영화로 만들어지지 않았다. 하지만 그 돈으로 주디스 가족은 영국의 수도인 런던에서 비교적 안정적인 새 출발을 할 수 있었다. 주디스 가족은 블룸즈버리의 낡은 호텔에 방을 얻었다. 아이들은 새로운 언어를 배워야 했고 학교도 가야 했다.

오빠 마이클은 성적도 우수하고 축구를 잘해서 하트퍼드셔에 있는 알

"Plötzlich ein Görkchen!!!"

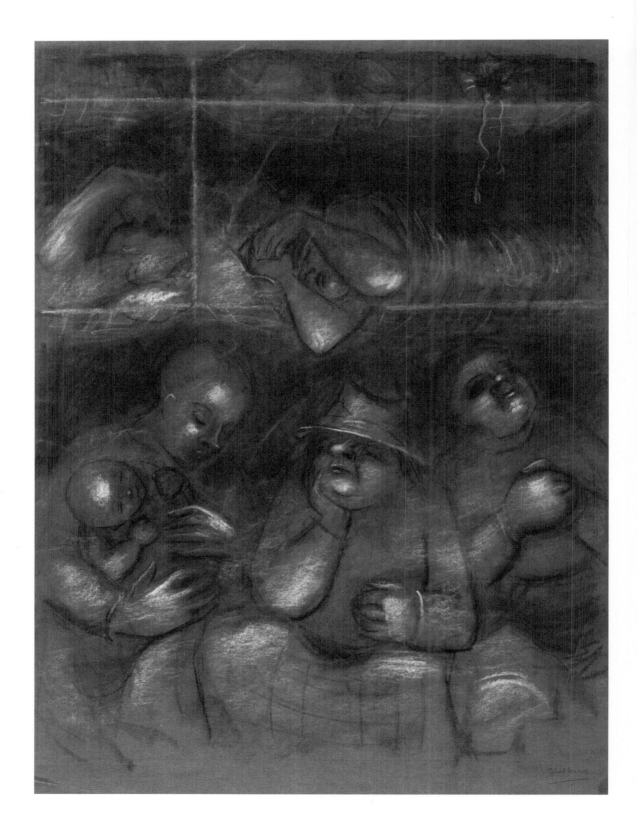

덴햄 학교로 가게 되었다. 수업료를 계속 낼 수가 없는 상황이었지만 다행히 장학금을 받을 수 있었다. 마이클은 법학도가 되어 우수한 성적을 냈고 법률가가 되었다. 1938년 주디스는 후원을 받아 상류계층이 가는 헤이즈코트 기숙학교에 입학했다. 주디스는 잘 버텨냈고 1939년 전쟁이 발발하기 직전인 16세에 졸업장을 받았다. 그 후 1940년 초에 런던 폴리텍 대학의 미대 예비과정을 시작했다. 하지만 또다시 재정적인 이유로 중도에 포기해야 했다. 주디스 엄마는 비서직을 구할 수 있었다. 주디스 아빠도 일자리를 구하려고 열심히 노력했다. 알베르트 아인슈타인을 비롯한 지인들에게 여러 차례 부탁도 해보았다. 하지만 아빠의 탁월한 능력에 맞는 일자리를 구할 수는 없었다. 그럼에도 불구하고 주디스 아빠는 계속해서 글을 썼다.

프랑스가 함락되고 영국이 침공 위협을 받게 되자, 제2차 세계대전이 본격적으로 시작되었다. '히틀러 시대' 3부작 가운데 두 번째 책인 『데인티 숙모 집에 떨어진 폭탄』1975에서 주디스는 블룸즈버리에 모인 실향민의 삶을 이야기한다. 실향민 대부분이 1940년 봄, 히틀러 군대를 피해 여러 나라에서 몰려든 난민이었다. 사람들은 폭격과 공습에 관해 이야기했다. 이미 스페인 내전 때부터 주디스는 전시 상황에서 산다는 게 어떤 것인지 궁금했다. 곧 독일의 영국 대공습으로 전쟁을 체험하게 되었다. 주디스는 지금도 기억하고 있다. 밤마다 매트리스를 끌고 지하실로 내려가야 했다. 벽이 흔들리고, 유리창이 깨지고, 멀지 않은 곳에 폭탄이 떨어졌다. 자신이 그리 오래 살지 못할 거라는 생각이 들었지만 마음속 깊이 자기 연민에 굴복하지 않는 자부심을 갖고 있었다. 주디스는 이 시련의 시간을 통해 자신이 영국인이 될 수 있었다고 생각한다. 영국 국민들이 적국 독일에서 온 자기 가족에게 관용을 베풀어주고, 또한 독일의 맹공을 유머와 강인함으로 물리치는 모습을 보고 깊은 인상을 받았다.

1940년 10월, 폭격으로 온 가족이 퍼트니로 이사하게 되면서 사는 게 좀 나아졌다. 퍼트니는 독일의 주요 폭격 대상이 아니었다. 이사와 거의 동시에 주디스는 한 의류 자선단체에서 비서직을 구할 수 있었다. 그 단체는 자원봉사자들에게 양모를 제공해서 만든 스카프와 방한모 등을 군대에 보냈고, 고인이 된 장교들의 물품을 재사용할 수 있게 장교들에게 전달했다. (당시 장교들은 자신의 군복을 사비로 구입해야 했다.)

주디스는 자신의 작품에서 아주 섬세하게 작품의 분위기를 전환한다. 『데인티 숙모 집에 떨어진 폭탄』에는 자선단체 직원이 영국공군의 제복이 가득 들어있는 짐가방을 다루는 장면이 나온다. 그 가방은 젊은 나이에

고인이 된 어느 공군의 유가족이 기증한 것이었다. 옷가지를 펼치자 주머니에서 탁구공 하나가 튀어나와 방 안 이곳저곳으로 날아다닌다. 어쩌면 사람들은 탁구공이 통통거리는 순간마다, 마치 마우스로 클릭해서 사진을 보는 것처럼 그 젊은 공군의 삶을 느낄 수 있을지도 모른다.

정말 마음을 움직이는 구절이어서 잊을 수가 없다. 그런데 곧이어 재봉실에서 사건이 일어난다. 재봉실에서는 지역 여성들이 환자용 파자마와 붕대를 만들었다.

1942년 2월 싱가포르가 일본에 함락되었다는 소식이 전해졌다. 그러자 한 여성이 일본의 잔학 행위를 끊임없이 전해주었다. 이 일은 봉제 집단 전체에 극심한 혼란을 불러왔다. 결국 한 사람이 일하다가 갑자기 기

계를 멈추고 거의 파자마 차림으로 집으로 가버렸다. 이유는 집에 있는 앵무새가 안전한지 알고 싶다는 것이었다.

폭탄, 정전, 앵무새, 붕대, 방한모 등 주디스가 묘사하는 당시 런던은 그야말로 초현실적인 장소였다. 특히 주디스가 빈센트 광장에서 보았던 (그리고 그렸던) 방공 풍선과 적의 낙하산을 막기 위해 전략적으로 배치한 러셀 광장의 부서진 침상도 포함해서 말이다. 전쟁 기간 내내 주디스는 끊임없이 그림을 그렸다. 버스에서, 기차에서, 카페에서, 폭격지에서 그리고 피난처에서.

미술학교

어린이의 세계를 그리던 시절을 지나 오랜 시간이 흘렀다. 주디스의 작품은 새로운 시기에 접어들었다. 주디스에게 그림은 늘 무척 쉬운 것이었다. 그런데 많이 그리면 그릴수록, 그림이 점점 발전하면 발전할수록 주디스는 역설적으로 자신감을 잃어갔다. 주디스는 그림의 과정을 전체적으로 이해해야 한다는 것을 본능적으로 알았다.

그래서 1941년 세인트마틴미술학교에서 야간 수업이 개설되었을 때 라이프 드로잉 과정에 등록했다. 주디스는 오랫동안 살아있는 모델을 보

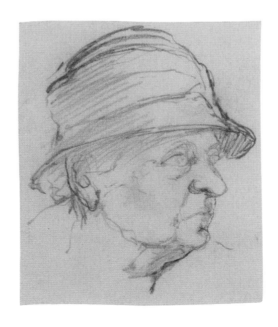

오른쪽
1940년대 스케치

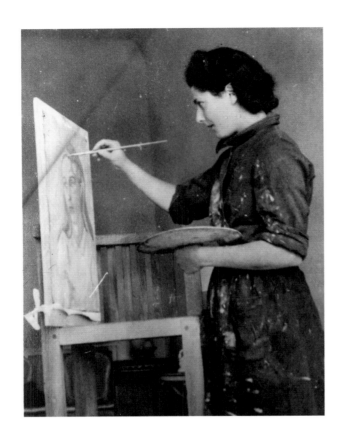

고 그림 그리는 것을 피했다. 하지만 라이프 드로잉은 반드시 숙련해야 하는 기술이라는 것을 깨달았기 때문이다.

야간 공습 위험 때문에 수업은 실제로 일요일마다 진행되었다. 그리고 라이프 드로잉은 주디스의 삶에서 가장 기다려지는 시간이 되었다. 지금까지도 그 시절의 이야기를 무척 열정적으로 한다. 자신이 아직 어린 학생이었을 때 라이프 드로잉을 기본 수련으로 인식할 수 있었다는 사실에 감사했다. 오늘날 미술학교에서 더 이상 라이프 드로잉이 필수과목이 아니라는 사실을 슬퍼했다.

"라이프 드로잉이 아니면 어떻게 인체의 구조와 움직임을 이해할 수 있겠어요? 라이프 드로잉을 정기적으로 하면 모든 지식을 완벽하게 이해할 수 있어요."

자신도 라이프 드로잉 덕분에 머릿속에 인체 구조와 움직임에 대한 정보가 잘 저장되어 있다고 자신있게 말하기도 했다. 그러다 영국 대공습이 잦아들기 시작하자, 주디스는 센트럴미술공예학교로 옮겨 야간 수업을 계속 들었다.

위
1940년대 후반 미술 수업에서
이젤 앞에 서있는 주디스 커

오른쪽
라이프 드로잉, 1940년대

주디스 커에게 가장 영감을 많이 준 선생님은 존 팔레였다. 당시 조지 버나드 쇼의 기이한 우화인 『신을 찾는 흑인 소녀의 모험』1932에서 감 각적인 일러스트로 유명했던 화가이자 판화가였다. 존 팔레는 라이프 드 로잉과 인체 구조 탐구에 대한 끈질긴 열정을 주디스에게 불어넣었다.

팔레는 수업 시간에 만난 작고 매력적인 검은 머리 소녀의 재능을 알 아보았다. 그리고 전쟁이 끝나면 정규과정 수업을 제대로 들어야 한다고 생각했다. 주디스도 같은 생각을 하고 있었다. 그러려면 주디스에겐 장 학금이 필요했다. 주디스는 영국인이 아니어서 장학금을 받을 수 없었 다. 하지만 주디스의 포트폴리오는 누구보다 견고하고 풍부했다. 쉬지 않 고 그렸기 때문이다. 팔레 교수를 비롯해 여러 분야 교수들의 심사에 따 라 주디스는 미술학교에서 일주일에 3일 동안 공부를 할 수 있는 교환학 생 장학금을 받을 수 있었다. 팔레 교수는 일러스트 과정을 제안했다. 순 수 미술을 고집했던 주디스는 결국 일러스트 과정에 등록했다. 하지만 라 이프 드로잉 강의실이나 화실에서 하루를 보내기 일쑤였다. 아무도 신경 쓰지 않았다.

왼쪽, 위, 오른쪽
드로잉, 1940년대

위, 오른쪽
드로잉, 1940년대

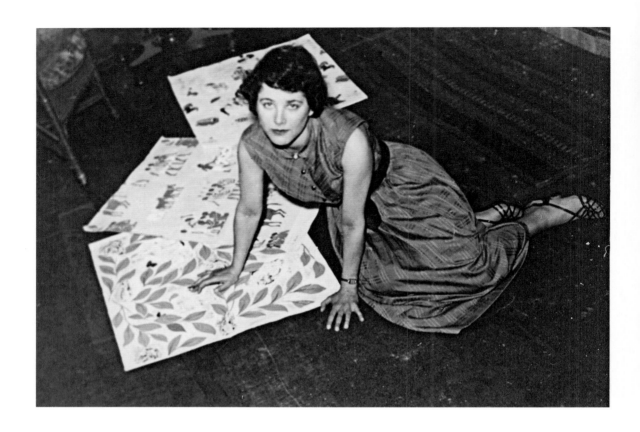

주디스는 섬유 스튜디오에 시간제 일자리를 얻었다. 늘 새로운 분야와
표현방법에 적응할 준비가 되어 있었는데 일러스트에 대해서만 반감이
있었다. 섬유 디자인은 자신의 미술 재능으로 수입을 벌어들인 첫 번째
경험이었다. 주디스는 다양하고 생동감 넘치는 디자인을 했다. 흥미로운
일이었지만 마음은 늘 그림을 그리는 데 있었다.

일류 선생님들과 『패딩턴』의 원작 일러스트레이터인 페기 포트넘 같은
친구들과 함께 주디스는 센트럴미술공예학교에서 페인팅과 드로잉 작업
을 하며 행복한 3년을 보냈다. 하지만 곧 일러스트 학위를 받기 위해 일
러스트 작업물에 대한 평가를 받는 순간이 왔다. 주디스는 수업에 제대로
참여하지 않아서 마지막 순간에 일러스트 작업을 좀 시도했지만 학위를
받지 못했다. 완전히 충격을 받았다. 곧 더 큰 충격이 기다리고 있었다. 아
빠가 자살한 것이다. 아빠는 함부르크에 다녀온 뒤 뇌졸중을 앓고 있었다.

위
자신의 섬유 디자인과 함께, c. 1948

오른쪽
'어린이 놀이' 섬유 디자인, c. 1948

다음 장
'봄' 섬유 디자인, c. 1948

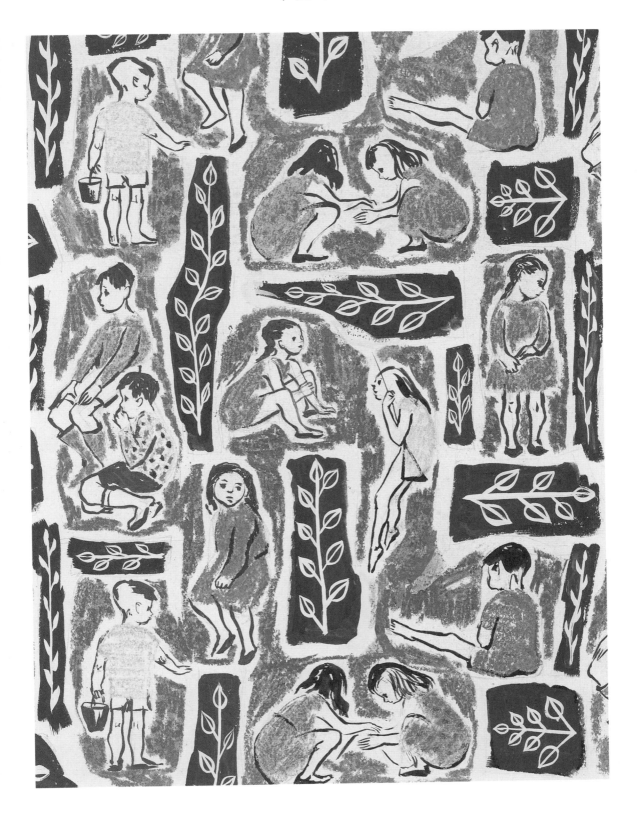

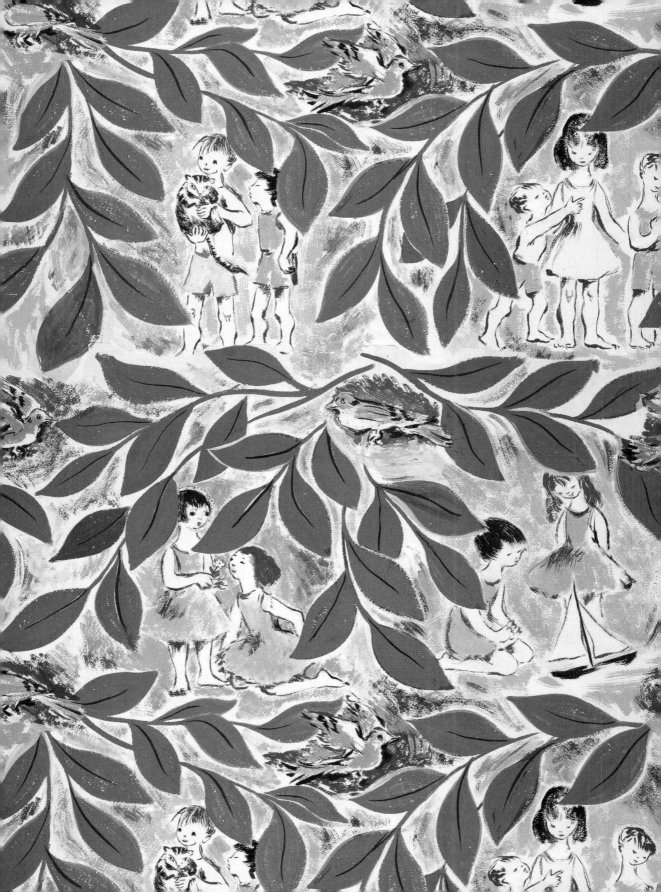

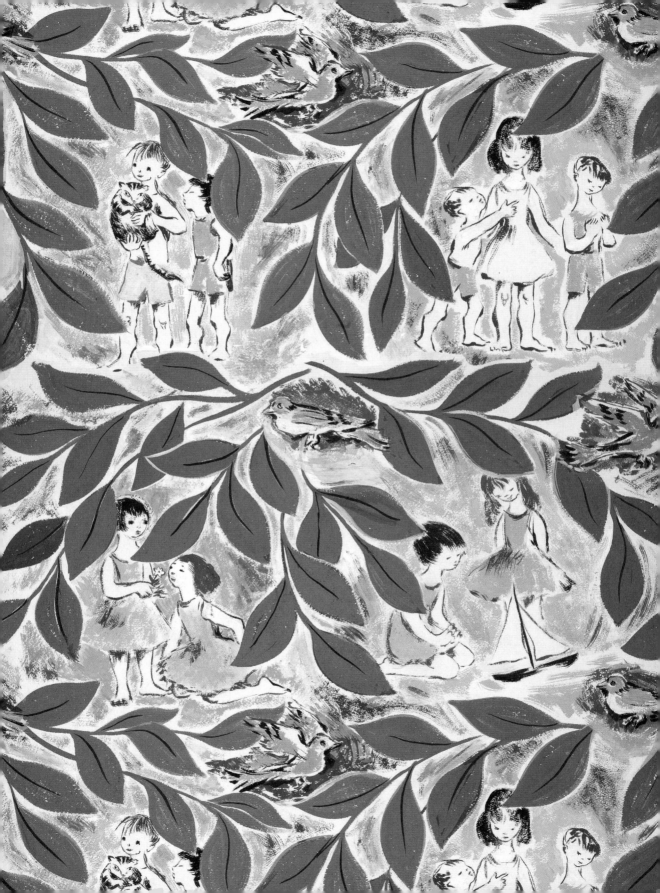

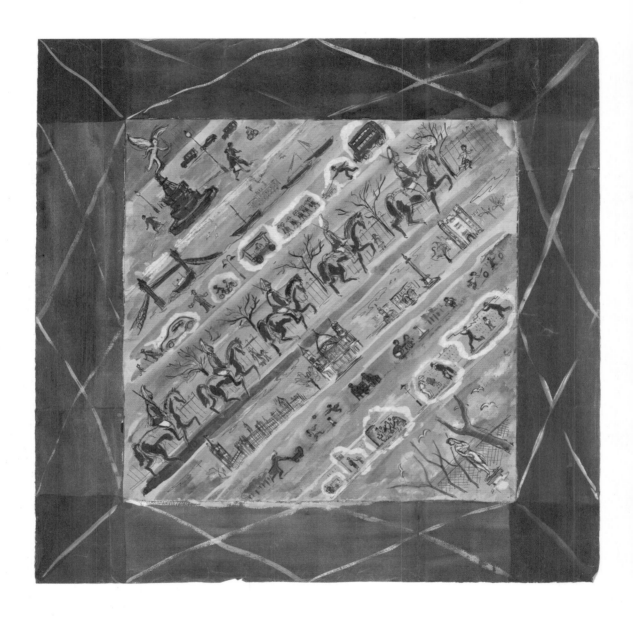

위
런던의 풍경으로 만든
스카프 디자인, c. 1948

위, 오른쪽
센트럴미술공예학교에서
뒤늦게 시도한 일러스트, c. 1948

생계를 꾸리다

주디스는 자신의 처한 환경을 긍정적으로 받아들이고 다시 삶을 꾸려야
했다. 상황이 그렇게 어렵지는 않았다. 센트럴미술공예학교를 다니던 마
지막 해에 그림으로 상을 받았다. 여름 전시회를 위해 로열 아카데미가 시
상하는 것이었다. 〈세 할머니〉라는 그림은 그 유명한 런던 그룹에 선보였
고 그레이엄 서덜랜드, 케네스 마틴, 러스킨 스피어, 그리고 줄리안 트레
벨란 같은 화가들의 작품과 어깨를 견주며 평단의 찬사를 받았다. 이스트
본에 있는 여학교에서 일주일에 한 번 미술을 가르치는 일도 구했다. 런
던에서 기차를 타고 다녀서 그림 그릴 시간이 많았다. 그때 가지고 다녔던
스케치북을 보면 부모님 팔에 안겨 잠든 두 아이를 거칠게 스케치한 그림
이 있다. 훗날 그 스케치를 작품으로 발전시킬 만큼 영감을 주었던 장면
이다. 독특한 사선 구도였다. 아기를 감싸고 있는 어른의 손이 강조된 스
케치였다. 주디스는 그 스케치를 바탕으로 유화를 완성했다.

그런데 그 그림이 데일리 메일 젊은 예술가 작품전에서 대상을 받았다.

아래
〈세 할머니〉, 유화, 1948.
런던 그룹에서 전시

오른쪽 위
주디스가 1949년 데일리 메일
젊은 예술가 작품전에서 대상을 받은
그림의 구성

오른쪽 아래
주디스가 자신의 수상작 앞에서
레이디 로더미어로부터 상을 받고
있다. 1949년 데일리 메일 젊은
예술가 작품전

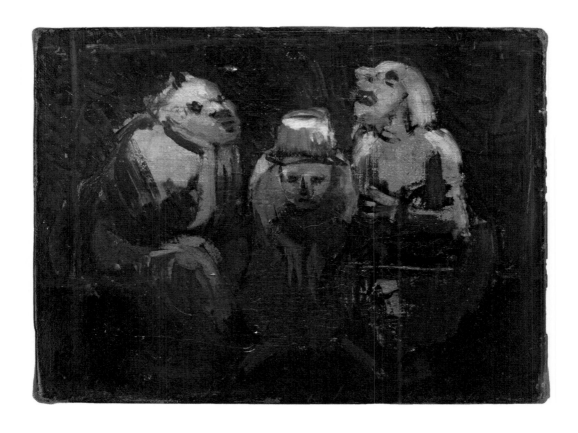

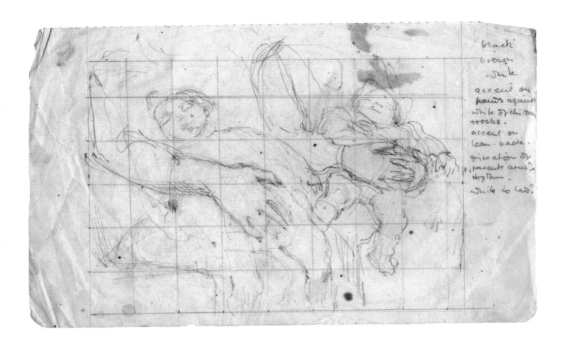

1949년의 일이다. 상금 100파운드로 주디스는 프랑스와 스페인으로 여행을 다녀왔고 그림도 더 많이 그릴 수 있었다.

낙천적이고 다재다능하고 성실한 주디스 커는 새로운 경험을 마다하지 않았다. 전쟁 시기에 센트럴미술학교에서 야간 수업을 들을 때 주디스는 벽화 작업에도 참여했다. 독일의 폭격 때문에 벽화를 그릴 만한 벽이 많지 않았다. 주디스는 빅토리아 거리의 어느 카페 주인에게 벽을 바꾸게 해달라고 끈질기게 설득했다. 그 작업으로 15파운드를 벌었다. 그때 경험을 바탕으로 전후에는 친구 자녀가 다니는 유치원에 벽화 작업을 하게 되었다. 아이들에게 미술을 가르치기도 했다. 이스트본에서의 미술 교사 경력이 바로 그때였다. 덕분에 주디스는 근근이 살아갈 수 있었다. 그러다 1952년 급격한 변화가 찾아온다.

아래
유치원 벽화 작업을 위한 스케치,
c. 1950

주디스가 세퍼드 부시에 있는 여자공업학교에서 미술을 가르칠 때다. 어느 날 친구가 찾아와 라임그로브 거리 건너편 BBC 텔레비전 스튜디오에서 점심을 먹었다. 그 혼잡한 식당에서 주디스는 톰 닐을 만났다. 맨섬 출신인 톰은 주디스가 센트럴미술공예학교에 다니던 시기에 왕립연극학교를 다녔다. 배우로서 톰은 이미 스트래트퍼드에서 연기활동을 했다. 그때는 BBC에서 시나리오 작가로 일하고 있었다(방송 작가로서 필명은 나이젤 닐).

두 사람은 바로 우정이 싹텄고 닐은 주디스에게 BBC에서 방송되지 않은 드라마 원고를 읽는 일자리에 지원해 보라고 제안했다. 이미 주디스의 영어 실력은 스스로 작품을 쓸 수 있을 만큼 뛰어났다. 당시 텔레비전은 1953년 대관식 중계 덕분에 대중의 인기가 급성장하던 매체였다.

그해 여름 닐은 공상과학 시리즈의 새 지평을 연, 〈쿼터마스의 실험〉의 대본을 썼다. 둘은 든든한 경력을 쌓았고, 1954년 마침내 결혼했다. 주디스도 방송 작가로서 1957년 존 버컨의 소설 『헌팅타워』1922를 성공적으로 각색했다. 두 사람은 한동안 방송국에서 행복한 시절을 보냈다. 주디스는 '인생에서 그렇게 흥미로운 시절은 그전에도 이후에도 없었다.'고 회고했다. 하지만 1958년에 딸 테이시가, 1960년에 아들 매튜가 태어나면서 주디스의 삶은 또 한 번 변화를 맞이한다. 결국 BBC를 그만두었다. 닐도 프리랜서 작가로서 로렌스 올리비에 주연의 영화 〈엔터테이너〉1960의 대본 등 다양한 시나리오 작업을 이어갔다.

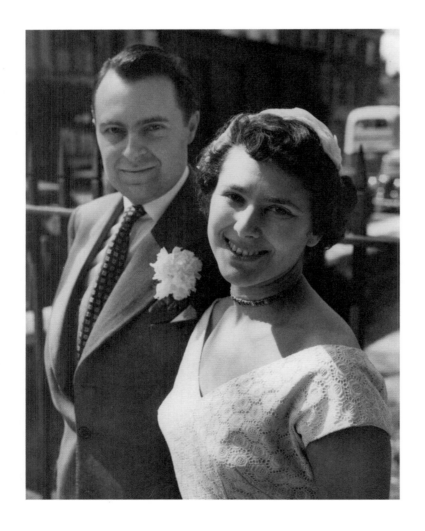

왼쪽
결혼하던 날, 주디스 커와 톰 닐.
1954년 5월.

간식을 먹으러 온 호랑이

아이들이 하루 종일 학교에 가 있는 나이가 되어서야 주디스는 다시 일을 시작할 수 있었다. 하지만 BBC 방송국으로는 돌아가고 싶지 않았고 오랫동안 미술 작업을 하지도 못했다. 그래서 주디스는 어린이를 위한 그림책 작업을 시도해 보기로 했다. 갑자기 그림책 일러스트를 하고 싶다기보다는 자녀를 둔 부모로서 좋은 그림책을 찾기가 어려웠기 때문이었다.

　세상은 급속도로 변하고 있었다. 1960년대는 아동출판에서 혁명적인 변화가 일어나고 있었다. 컬러 인쇄 방식에 놀라운 발전이 이뤄졌고 새로운 재능 있는 작가들이 많이 나타났다. 주디스는 브라이언 와일드스미스를 비롯한 다양한 작가의 작품을 보고 영감을 얻었다. 하지만 일러스트레이터로서 제대로 영감을 준 책은 바로 『험버트』1965를 지은 존 버닝햄이었다.

　주디스는 첫 번째 책의 이야기를 아주 쉽게 썼다. 주디스는 테이시를 런던 동물원에 데리고 다녔다. 그런데 아이들이 호랑이를 무척 좋아하는 것을 보고 아이디어가 떠올랐다.

오른쪽
테이시와 매튜 스케치, c. 1966

다음 장 왼쪽, 오른쪽
동물원 스케치, c. 1967

오후 내내 집에 있으면 무척 무료해진다. 엄마와 딸은 간식을 먹는 티타임 때 뭔가 재미있는 일이 일어나기를 바라게 된다.

"호랑이 얘기 해주세요."

테이시가 주디스를 조르곤 했다. 그러면 마치 주문처럼 주디스는 마법에 걸렸다. 이름 없는 호랑이가 집에 온다. 호랑이는 어디에서 왔는지 어디로 가는지 아무도 모른다. 빵, 케이크, 비스킷에 차까지 무지막지하게 많이 먹고는 어슬렁어슬렁 홀연히 사라진다. 치울 거리를 잔뜩 남겨둔 채. 하지만 마술적 사실주의의 조짐이 보이기 시작한 작품이기도 하다. 이 책

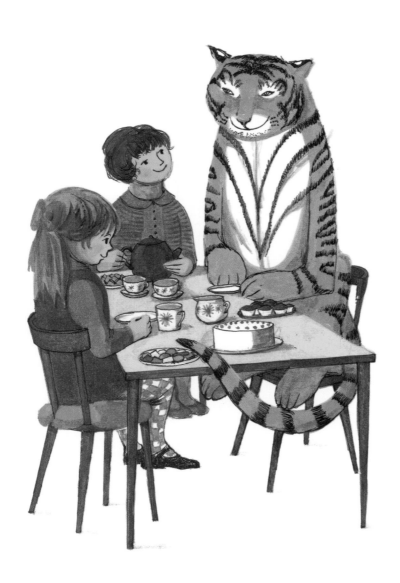

왼쪽, 오른쪽
『간식을 먹으러 온 호랑이』
1968의 일러스트

56

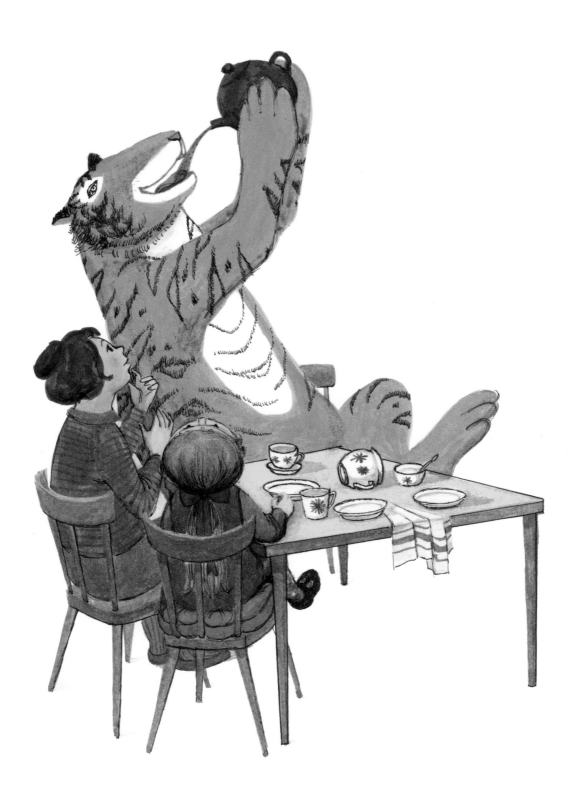

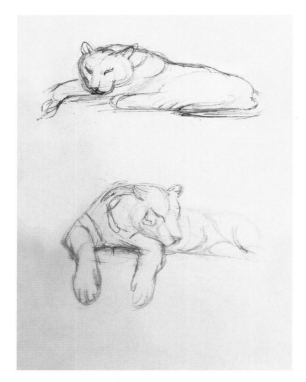

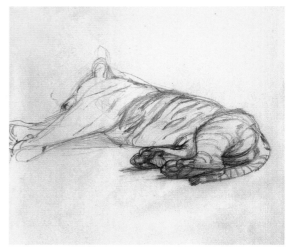

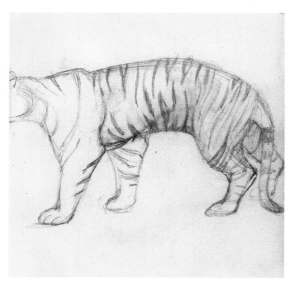

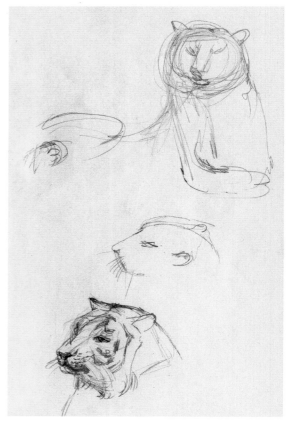

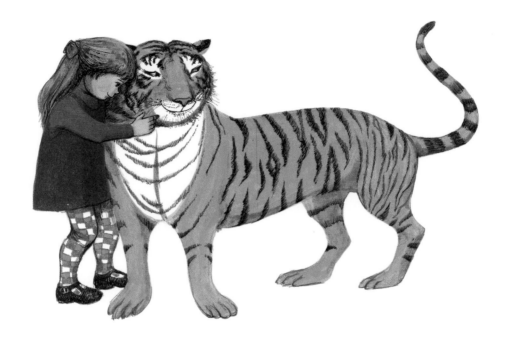

이 출간된 1968년 당시에는 마술적 사실주의라는 말을 사용하지도 않을 때였는데 말이다.

매일 밤 잠들기 전에 수백 번도 더 들었지만 테이시는 늘 새로운 에피소드를 원했다. 덕분에 호랑이 이야기는 쑥쑥 자라났다. 그리고 이야기는 그림이 필요했다. 결국 그 이야기는 그림책이 되어야만 했다. 그런데 주디스는 명성을 얻은 화가이긴 해도 그림책 일러스트 경험은 전혀 없었다. 게다가 거의 12년 동안 그림 근처에도 가지 않은 상태였다. 주디스는 자주 동물원에 다니며 그림을 그리기 시작했다. 하지만 마침내 일러스트에 착수했을 때 주디스는 수채물감을 마음대로 구사할 수 없었다.

그러다 미술학교 시절 친구인 브라이언 데이비스(만화가 마이클 포크스)가 주디스에게 방수 컬러잉크를 한번 사용해 보라고 권했다. 지워지지 않으면서 살짝 점성이 있으며 붓질하기가 쉬웠다. 무엇보다 색깔이 다채롭고 아름다웠다. 호랑이 색깔을 고른 뒤 주디스는 색을 덧칠해서 시험해 보았다. 그리고 어떤 것과도 비교할 수 없는 풍부한 색감을 낼 수 있다는 것을 깨달았다. 마치 안에서부터 빛이 새어 나오는 것 같았다.

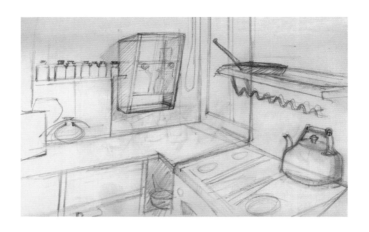

왼쪽, 오른쪽
『간식을 먹으러 온 호랑이』
1968에 사용된 재료들이 있는
주디스의 부엌 스케치

마침내 오늘날까지도 수수께끼 같은 특별한 호랑이가 완성된 것이다. 그리고 그 호랑이는 연예인처럼 유명인사가 되었다.

그림책을 만드는 일은 쉽지 않았다. 전체적인 계획도 없었고, 주디스는 학교에서 일러스트 수업도 잘 참여하지 않았기 때문이다. 그림책의 배치나 페이지 디자인에 대해서 거의 아는 게 없었다. 서점에 가서 다른 그림책을 찾아보며 만들어 보려 했다. 하지만 잘 되질 않았다. 글과 그림이 서로를 짓누르는 상황이 되었다. 하지만 어떻게든 시작을 해야 했다. 눈을 질끈 감고 작업에 돌입했다.

동물원에서 그렸던 다양하고 자연스러운 스케치들을 활용하니 제법 균형이 잡힌 호랑이가 탄생했다. 어떤 때는 알 수 없는 얼굴이고, 어떤 때는 대담해 보이고, 미소를 짓기도 하고 졸린 얼굴이었다. 동물원에 있는 호랑이를 그리는 것은 화실에서 모델을 보고 그리는 것과 다를 바 없었다. 두 경우 모두 대상의 구조를 찬찬히 살펴본다. 차이가 있다면 책에서는 거대한 호랑이가 작은 소녀 옆에 등장한다는 거였다. 하지만 주디스는 아주 감각적으로 그 비율을 조정했다. 소녀와 호랑이가 대등한 관계이며 서로 존중하는 것처럼 보이게 했다.

주디스는 호랑이가 옷이나 모자 같은 것을 착용해야 할지 아니면 야생에 있던 동물로 표현해야 할지 확신이 서질 않았다. 하지만 고민은 곧 해결되었다. 초기 스케치 중에 호랑이가 냉장고 위에 웅크리고 앉아 배고픈 얼굴을 한 장면이 있다. 마치 초원에서 숨어있다가 먹이에게 접근하는 것 같은 모습이다. 하지만 다 완성된 그림을 보면 더 이상 야생의 포식자처럼 보이지 않는다. 살짝 떨어져서 보면, 오히려 자유로운 영혼을 지닌 매력적인 존재로 보인다. 주디스는 연필, 컬러잉크, 색연필 등을 적절히 섞어서 아주 잘생기고 매력적인 주황색 호랑이를 그려냈다. 이야기 전체의 배경이 된 1960년대 스타일의 주방은 단순한 선으로 그려서 완전한 대조를 이루었다. 이런 결과를 만들기 위해 주디스는 수없이 그리고 또 그렸다. 주디스는 호랑이가 싱크대 수도꼭지에서 물 마시는 장면을 그릴 때가 어려웠다고 회고했다. 하지만 곧 감이 잡혔고 책의 3분의 2 정도가 진행되었을 때는 어떻게 그려야 할지 파악이 되었다.

딸 테이시는 호감을 주는 외모, 마치 상대를 꿰뚫어 보는 듯한 눈빛 그리고 당당한 자세 때문에 어린 소녀 소피의 모델이 되었다. 주디스는 호랑이가 왕성한 식욕을 가지고 찬장을 뒤지고 이 광경을 소피가 놀라서 믿을 수 없다는 눈빛으로 지켜보고 있는 모습을 잘 묘사했다. 호랑이라는 특별한 방문객을 향한 애정도 느껴진다.

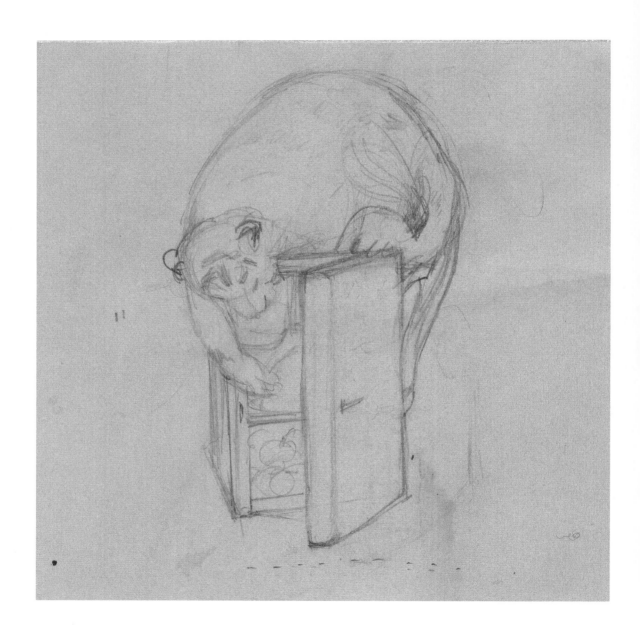

위
『간식을 먹으러 온 호랑이』1968의
초기 스케치

오른쪽
『간식을 먹으러 온 호랑이』1968의
일러스트

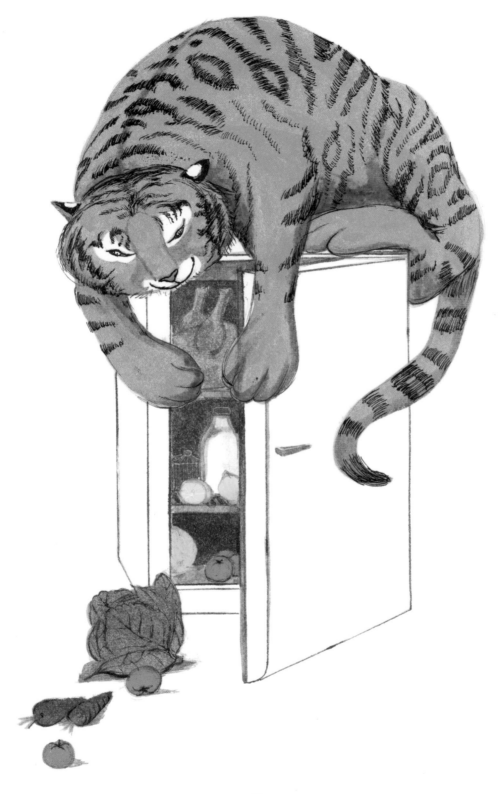

주디스와 딸 테이시는 늘 서로 잘 이해하며 긴밀한 관계를 유지했다. 주디스는 딸이 그림 속에서 무엇을 보고 싶어 하는지 정확하게 이해했다. 덕분에 주디스가 그림책 작업을 할 때 어마어마한 도움이 되었다. 독자에게 뭐가 익숙한지, 뭐가 놀라운지, 뭐가 웃게 하는지 알 수 있었다.

중년이 다 되어 1년간 작업한 첫 책을 남편의 에이전트에게 처음 보여주면서 주디스는 걱정이 좀 되었다. 하지만 에이전트는 그 책을 지금의 하퍼콜린스인 콜린스출판사에 보여줄 정도로 작품에 열광적이었다. 콜린스의 어린이책 편집자들도 『간식을 먹으러 온 호랑이』를 좋아했다. 비록 호랑이가 싱크대 수도에서 물을 다 마셔버린다는 설정에 대해 의구심을 가지긴 했지만. 하지만 주디스는 어린이들이 그 부분을 가장 좋아할 거라고 설득했다. 편집자들은 제목에 대해서도 계속 회의를 했다. 주디스는 제목을 '테이시와 호랑이'라고 붙였는데 편집자들은 테이시라는 이름이 너무 드문 이름이라고 생각했다. 그렇게 소피라는 이름이 태어났고 책 제목도 단순하게 '간식을 먹으러 온 호랑이'로 변경되었다. 주디스 커가 느끼기에 아트 디렉터였던 팻시 코헨이 결정적 역할을 했다. 팻시는 주디스에게 책을 기획하고 스토리보드를 짜는 방법을 알려주었다. 뿐만 아니라 센트럴미술공예학교에서 제대로 수업에 참여했더라면 배웠을 모든 것을 가르쳐주었다. 그렇게 콜린스출판사와 주디스의 오랜 인연이 맺어졌다.

『간식을 먹으러 온 호랑이』는 곧바로 베스트셀러가 되었고 지금까지 50년이 넘도록 계속 재쇄를 거듭하고 있다. 더불어 전 세계 스무 개가 넘는 언어로 번역되어 수백만 권이 판매되었다. 연극으로 각색되기도 했다. 재미있는 책일 뿐만 아니라 생각할 거리를 던져주는 책이라는 것이 증명된 셈이다. 어떤 독자들은 은유적으로 정치적 혹은 사회적인 메시지를 던지고 있다고 해석하기도 한다. 이런 독자들의 다양한 해석을 두고 주디스 커는 말을 아꼈다. 주디스는 기본적으로 이 책은 정말 믿을 수 없이 놀라운 일을 목격한 어린이가 느끼는 경외심과 순수한 즐거움에 관한 이야기라고 밝혔다.

오른쪽
『간식을 먹으러 온 호랑이』1968의
일러스트

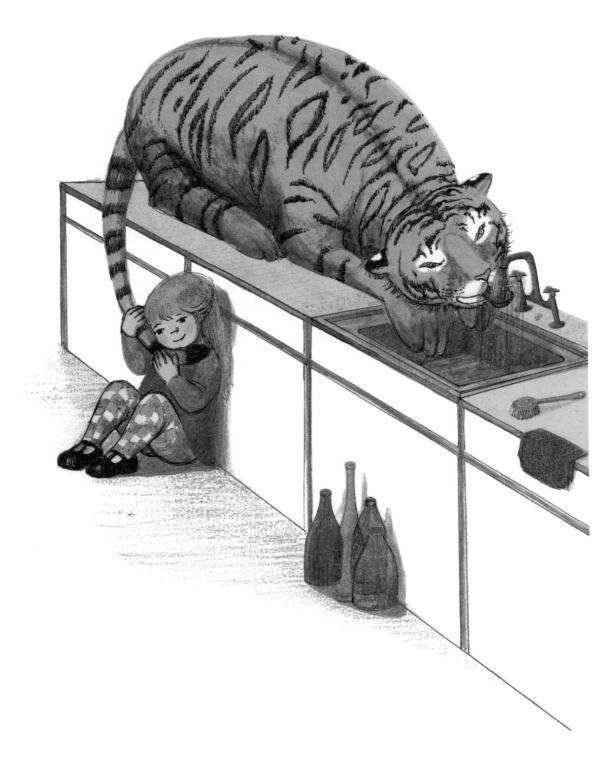

고양이 모그

호랑이 책에 이어 주디스는 곧 『깜박깜박 잘 잊어버리는 고양이 모그』1970를 출간한다. 모그는 착하지만 별로 똑똑하지는 않은 고양이다. 17권이나 되는 긴 이야기의 첫 번째 책이었다. 알쏭달쏭한 호랑이 이야기 뒤에 나온 고양이 모그 이야기는 사뭇 달랐다. 토마스씨 부부와 두 자녀와 함께 아주 평범한 집에 사는 고양이였다. 전형적인 가족의 삶을 담고 있었다. 주디스가 어린 시절에 겪은 것과는 전혀 다른 환경이었다. 주디스 자신은 어린 시절 절대로 고양이와 함께 할 수 있는 환경이 아니었음을 상기시켜 주는 설정이었다.

모두가 모그를 사랑한다. 비록 모그가 정기적으로 또는 가끔 평범한 토마스씨 가족의 일상을 깨뜨리는데도 말이다. 어쩌면 그래서 좋아하는지도 모른다. 아무튼 모그는 혼자 있을 때는 편안해 보이지만, 쉽게 잘 놀라고 자주 엉뚱하거나 잘못된 결정을 하는 고양이다. 하지만 호랑이처럼 모그도 전 세계적으로 어린이책에서 유명한 주인공으로 자리를 잡았다. 고양이치고는 좀 통통하지만 계속 만지고 싶은, 멋진 동물이다.

아래
모그의 초기 드로잉

오른쪽
진짜 모그를 무릎에 올려놓고 『깜박깜박 잘 잊어버리는 고양이 모그』1970를 그리는 주디스

다음 장 왼쪽
『깜박깜박 잘 잊어버리는 고양이 모그』1970 초고 첫 페이지

다음 장 오른쪽
『깜박깜박 잘 잊어버리는 고양이 모그』1970 콘티 첫 페이지

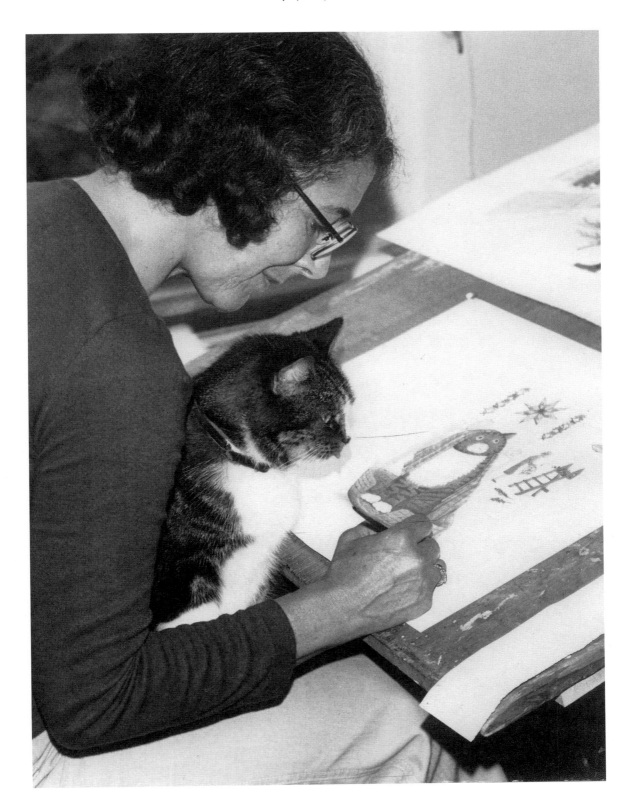

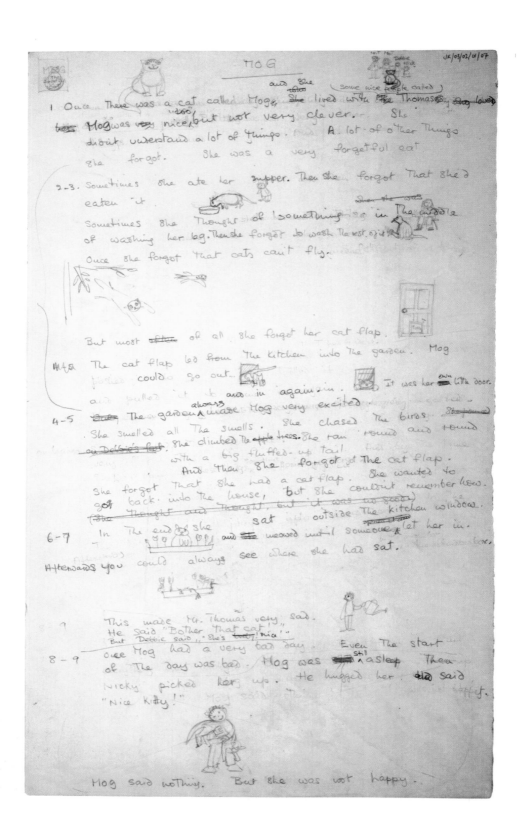

MOG

and she
(Some nice people called)

1. Once There was a cat called Mog. She lived with the Thomases. Mog loved
Mog was very nice, but not very clever. She
didn't understand a lot of things. A lot of other things
she forgot. She was a very forgetful cat.

2-3. Sometimes she ate her supper. Then she forgot that she'd
eaten it.
Sometimes she thought of something else in the middle
of washing her leg. Then she forgot to wash the rest of it.
Once she forgot that cats can't fly.

But most of all she forgot her cat flap.

The cat flap led from the kitchen into the garden. Mog
could go out... and pulled it to and in again. It was her own little door.

4-5. The garden always made Mog very excited.
She smelled all the smells. She chased the birds.
She climbed the apple trees. She ran round and round
with a big fluffed-up tail.
And then she forgot the cat flap.
She forgot that she had a cat flap. She wanted to
get back into the house, but she couldn't remember how.
She thought and thought, but it was no good.

6-7. In the end she sat outside the kitchen window
and she meowed until someone let her in.
Afterwards you could always see where she had sat.

8-9. This made Mr. Thomas very sad.
He said "Bother that cat."
But Debbie said, "She's nice!"

8-9. Once Mog had a very bad day. Even the start
of the day was bad. Mog was still asleep. Then
Nicky picked her up. He hugged her. He said
"Nice kitty!"

Mog said nothing. But she was not happy.

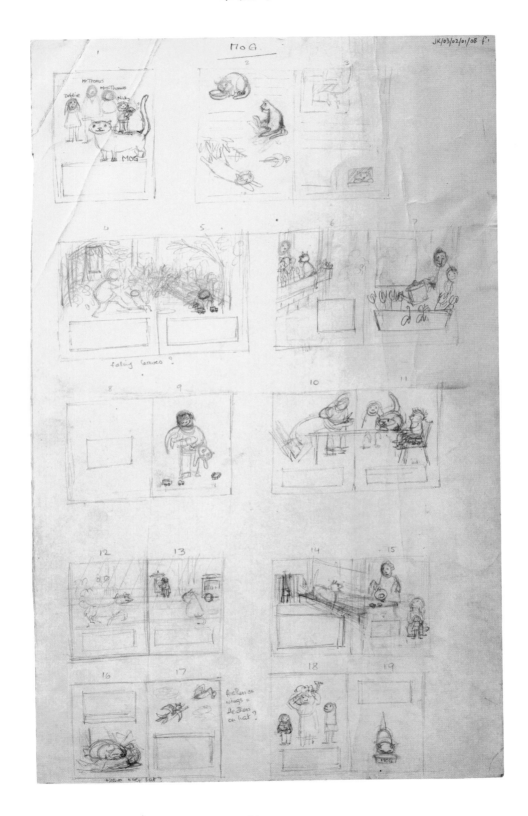

Thomas said "bother that cat

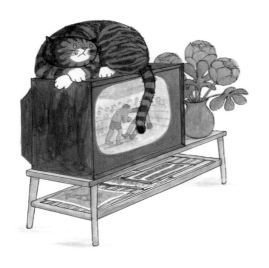

왼쪽 위

『깜박깜박 잘 잊어버리는 고양이 모그』1970
텔레비전 위에 올라간 모그 드로잉 초고

왼쪽 아래

초고 다음 단계인 오리지널 콘티에는 보다
구체적인 표현이 나타난다.

위

『깜박깜박 잘 잊어버리는 고양이 모그』1970
의 완성된 일러스트

브리스틀지에 처음에는 연필로 그리고 다음에는 연한 잉크로 채색했다. 그런 다음 부피감을 주기 위해 다시 펜과 색연필로 작업했다. 그리고 마지막으로 잉크로 줄무늬를 표현했다. 특히 꼬리 부분에 노동이 집중되었다.

주디스는 고양잇과 동물에 친숙했기 때문에 애정 어린 시선으로 자유롭게 개성 있는 캐릭터를 만들어낼 수 있었다. 그렇다고 해서 모그를 우스꽝스럽게 그리지도 않았고 지나치게 의인화하지도 않았다. 더 중요한 것은 주디스가 모그의 많은 생각과 비밀을 지켜주었다는 것이다. 비록 두 아이는 모그의 속마음을 잘 이해하는 것처럼 보이긴 하지만. 뭔가 일이 잘못되면 모그의 속마음은 겉으로 드러난다. 모그는 기본적으로 멍해 보이지만 아무도 흉내 낼 수 없는 다양한 얼굴 표정으로 자신의 감정을 잘 표현하고 있다. 『모그의 실수』2000에서 보면 어느 날 자기 화장실을 찾지 못한 모그가 어쩔 수 없이 토마스씨 의자에서 실례를 한다. 그런 상황에서 모그의 당황스러운 눈빛처럼 말이다. 모그의 좌절감이 잘 드러나

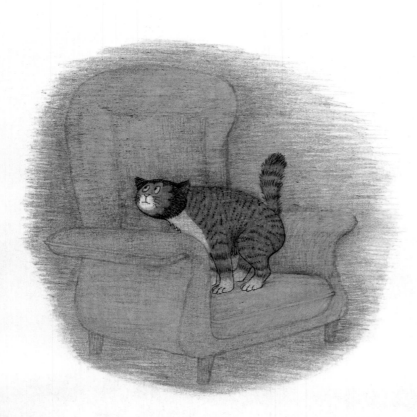

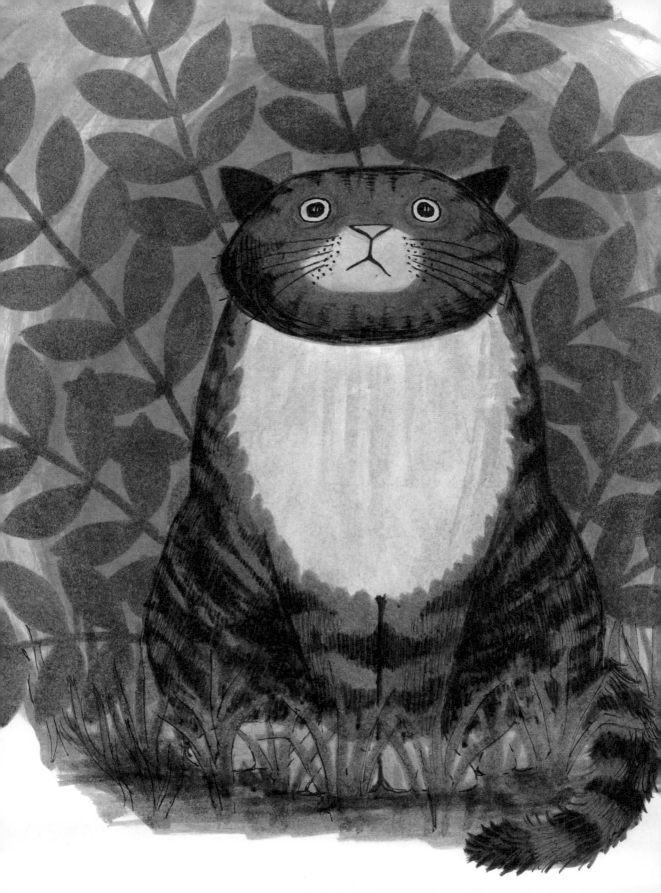

는 표정이다.

저자이자 일러스트레이터로서 주디스는 원칙을 가지고 있었다. 바로 그림에서 명확하게 드러나는 것은 어떤 내용이든 글로 표현할 필요가 없다는 것이다. 그림을 보면 다 아는 내용을 굳이 글로 읽느라 고생을 할 필요가 없다는 것이다. 주디스는 이 책에서 그 원칙을 가끔은 뚜렷하게, 가끔은 조심스럽게 지키고 있다. 모그가 하늘을 날 때 그게 꿈이건 현실이건 늘 몸이 감정을 훨씬 더 잘 전달한다. 모그가 공중에 있을 때의 황홀감을 몸은 쉽게 전달할 수 있다. 모그가 바닥으로 떨어질 때 쿵 하며 내려앉는 무거운 털처럼 말이다.

모그 이야기의 대부분은 분주한 집 안에서 벌어지는 익숙한 사건들이다. 뭔가 신나는 일이나, 뭔가를 엎지르거나, 오해가 생기거나, 첫 번째 이야기에서처럼 심지어 도둑이 들기도 한다. 하지만 『어둠 속의 모그』1983에서 주디스는 50가지 단어만을 사용하는 특별한 형식을 시도하기도 했다. 닥터 수스가 지은 『초록 달걀과 햄』에 화답하는 형식이었다. 주디스는 닥터 수스에게 영감을 받아 다른 모그 책에서 약 250개 단어 정도를 유지하려고 노력했다. 모그가 정원이나 쓰레기통 위에 가만히 앉아 깊은 생각에 잠긴 표정을 지을 때 주디스는 과감한 색상을 쓰기도 했다. 저녁이 되면 한낮의 시끄러운 색상들은 해질 녘 어스름에 휩싸인다. 화단에는 부드러운 초록 사이로 빛바랜 분홍 장미들이 있다. 뜨거운 낮 열기에 고개를 숙인 채 졸고 있다. 모그도 개박하를 먹고 몽롱해진다. 그리고 마치 새처럼 하늘을 날며 멋진 곡예를 보여준다. 정원에 있는 나뭇가지 위로 내려앉기(혹은 떨어지기) 전까지는 말이다.

25년 후, 『모그야, 잘 가』2002에서 모그는 마지막 착지를 한다. 꿈속에서 평화롭게 숨을 거두고 모그의 영혼은 희미한 고양이 바구니에서 떠오른다. 이 아름다운 영혼으로의 변신 장면은 말문이 막힐 정도로 감동적이다. 모그의 표정은 정말 믿을 수 없을 정도로 슬퍼 보이면서도 희망에 차 있다. 모그는 죽은 뒤에도 자신의 영혼이 새 아기 고양이가 새 가정에 입양될 때 도울 수 있다는 것을 잘 알고 있다. 감상에 젖어서가 아니라 분별 있는 이야기로서 주디스의 변함없는 친구였던 필리파 페리가 가디언지에 모그의 사망기사를 실을 정도였다. 하지만 모그는 2015년 세인즈버리(영국의 슈퍼마켓 체인점) 크리스마스 광고에 스타로 다시 나타났다.

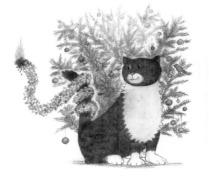

위
『모그의 크리스마스』2015의 표지 일러스트. 이 책은 2015년 세인즈버리 슈퍼마켓 크리스마스 광고와 동시에 나왔다.

오른쪽, 다음 장
『어둠 속의 모그』1983의 일러스트

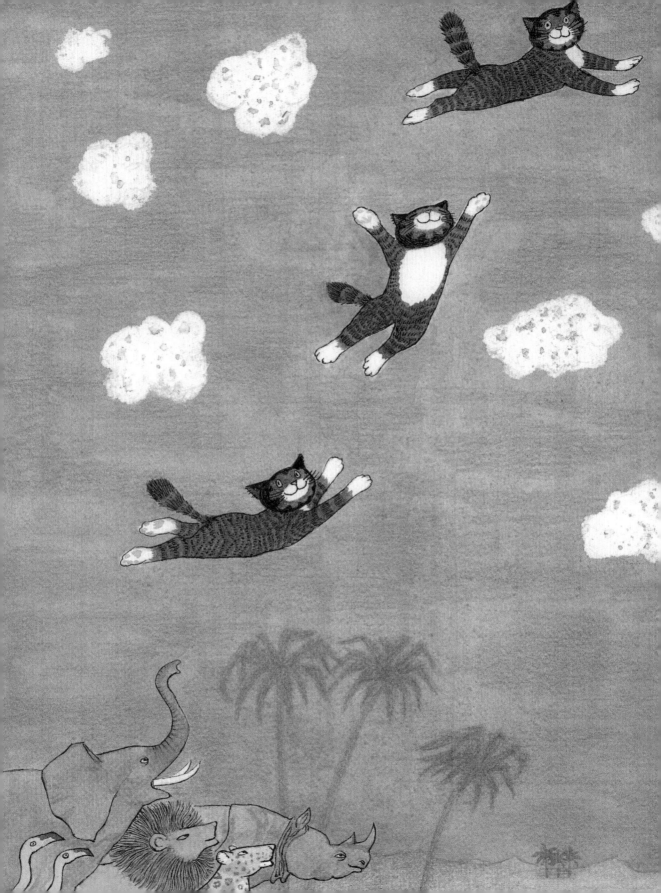

집과 작업실

주디스의 모든 책은 에드워드 스타일 테라스가 있는 집에서 탄생했다. 1962년 주디스는 남편과 함께 런던 남서부에 있는 이 집을 구입했다. 당시 그곳은 다소 오래되고 한산한 지역이었다. 하지만 마음이 맞는 이웃이 많았다. 대다수가 예술과 미디어 분야에 종사했다. 집이 컸던 덕에 화가이자 저자인 두 사람에게 각각의 작업 공간이 있었다.

집 곳곳에는 책들이 넘쳐난다. 선반에도, 탁자에도, 창문턱에도 책들이 빽빽이 들어차 있다. 남편 닐이 유명한 조각가였던 형 브라이언 닐과 함께 찍은 사진부터 다양한 가족사진들도 걸려있다. 딸이 찍어준, 섬세하면서도 통찰력이 느껴지는 사진도 복도에 걸려있다.

테이시도 예술가다. 배우 훈련을 받았고 이어서 연극과 텔레비전과 영

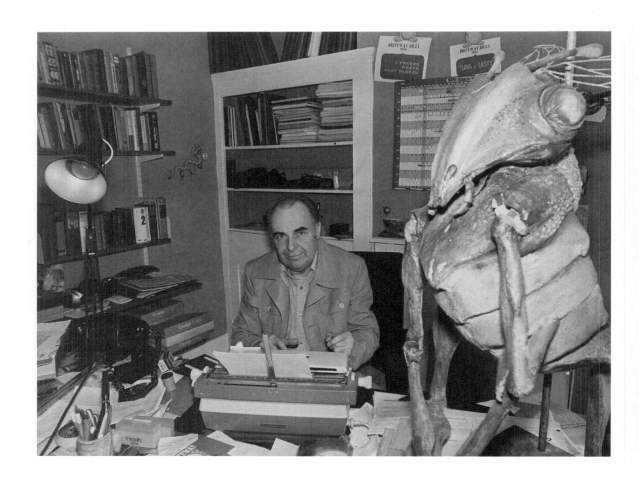

화 분야에서 일했다. 한때는 영화 해리 포터 시리즈에서 다양한 인물들을 만들었다. 또한 집안 곳곳에 매튜가 찍은 사진들이 걸려있다. 매튜는 수상 경력이 있는 소설가로 로마 역사서도 썼다. 지금은 가족과 로마에 살고 있다. 이 집의 주방이 바로 호랑이가 편안히 지내다 간, 그 낯익은 공간이다.

톰은 2006년에 세상을 떠났다. 하지만 톰은 이 다재다능한 가족과 함께 집안 곳곳에 살아있다. 그림, 사진, 책, 연극 기념자료 그리고 아끼던 모자들까지 그대로 있다. 그리고 제법 오래된 쿼터마스 피규어도 톰의 책상 한편에 그대로 남아있다. 맨 꼭대기 층에는 작가와 화가였던 두 사람이 긴 세월 함께 일한 공동 작업실이 있다.

"정말 행복한 나날이었어요. 우리는 아이들이 학교 가고 나면 온종일 함께 붙어 앉아 일하곤 했어요. 서로 수다도 떨면서요. 톰은 늘 이런저런 아이디어를 주기도 하고 구성이나 제목 등에 도움을 주었지요. 무엇보다 톰은 정말 웃기는 사람이었어요."

주디스는 작업실을 밝게 하려고 하얗게 칠했다. 작업실에는 거대한 서류 보관용 서랍과 라이트 박스 그리고 큼지막한 복사기가 있다. 그림책을 만들 때 복사기는 무척 중요한 장비다. 어떤 얼굴이나 표정, 특히 표현력 넘치는 자세처럼 마음에 드는 그림이 하나 나오면 꼭 사본을 만들어 작업했다. 원본을 망칠 걱정 없이 추가 작업을 할 수 있기 때문이다. 그림을 그리는 책상은 곧 무너질 것처럼 보인다. 하지만 그 책상에서 주디스의 모든 책이 탄생했다. 책상 위에는 조명이 세 개가 있는데, 주디스가 지우개를 사용할 때면 (무척 자주) 조명이 흔들리곤 했다. 그리고 책상에는 뾰족하게 다듬어진 연필들이 꽃다발처럼 놓여있다.

작업실 근처 곳곳에는 다방면에 걸친 아트북들이 있다. 주디스는 렘브란트를 가장 좋아했다. 그리고 주디스에게 아주 특별한 책이 하나 있다. 옛날 판화로 만들어진 책인데, 원래 할아버지의 책이다. 할아버지는 젊은 시절 화가가 되고 싶었지만 상황이 여의치 않았다. 그래서 주디스는 할아버지 그림을 작업실에 두었다. 마치 할아버지가 작업실에 함께 있는 것처럼. 작업실에는 시칠리아 말과 마차 모형도 있고 라디오도 있다. 주디스는 라디오로 클래식을 듣지만 오페라는 듣지 않는다고 한다. 그리고 벽에는 조잡한 바구니 같은 물건도 보인다.

"매튜가 동부 여행에서 가져왔어요. 아기 돼지를 시장에 데려갈 때 넣는 주머니래요."

(『원숭이 부인이 방주를 놓쳤어요』 1992에 나오는 바구니와는 전혀 다르다. 책에서 원숭이 부인은 여행을 떠나기 전 가져갈 물건을 챙기려고

왼쪽
작업실의 톰 닐, c. 1976
닐이 각본을 쓴 쿼터마스 텔레비전 시리즈의 제3부이자 마지막 편인 〈쿼터마스와 피트〉1958-59에 나오는 괴물과 함께

다음 장
조 노폭이 찍은 주디스 커, 2018

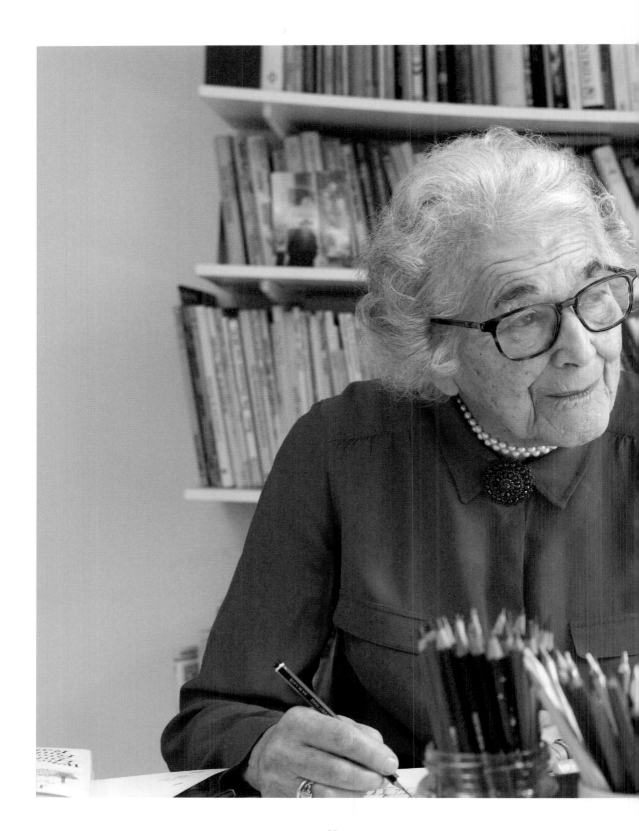

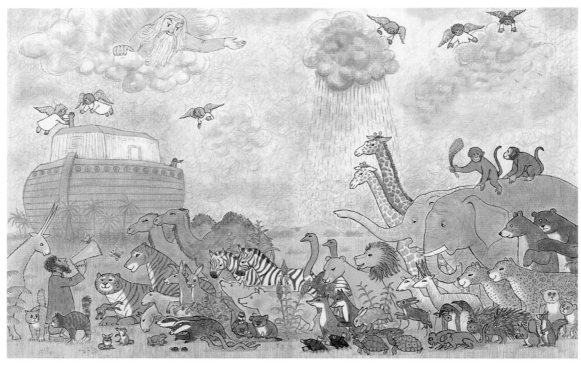

바구니를 하나 가져온다.)

변두리 주택으로는 드물게 창밖으로 울창한 삼림이 펼쳐진다. 까마귀나 까치가 끝없이 지저귀고, 비둘기들이 모여들고, 다람쥐들은 나무 사이를 옮겨 다닌다. 겨울 석양 하늘에 솟아오른 나뭇가지들이 아름답다. 마치 아서 라컴의 일러스트 같다. 이런 동화 같은 숲속이라면 이야기가 절로 떠오를 만하다.

2006년 이후의 작품들

주디스 커와 남편 톰은 54년간 함께했다. 2004년 두 사람은 금혼식을 맞았지만 톰은 이미 와병 중이었다. 주디스는 밤낮으로 남편을 간호했다. 2년 후에 마침내 남편이 떠나자 주디스는 심각한 충격으로 작업을 전혀 할 수 없는 상태가 되었다. 거의 1년 동안 드로잉조차 하지 못했다. 그러다 예전에 책상 앞에 앉아 글을 쓰던 톰을 그린 그림을 가지고 크리스마스 카드를 만들었다. 주디스는 다시 작품활동을 시작했다.

그때 완성하지 못한 책이 있었다. 『트윙클즈, 아서 그리고 퍼스』2007였는데 지역 신문에서 읽은 이야기를 바탕으로 쓴 글이었다. 어떤 고양이가 세 집에서 먹이를 얻어먹고 다녔다. 그리고 그 세 가정 모두 그 고양이가 자기네 고양이라고 우겼던 것이다. 톰은 깔깔깔 웃으며 그 이야기로 책을 만들어야 한다고 했다. 주디스는 책을 만들기 시작했다. 하지만 아직 완성하지 못한 상태였다. 풍선을 좀 더 그려 넣어야 했다.

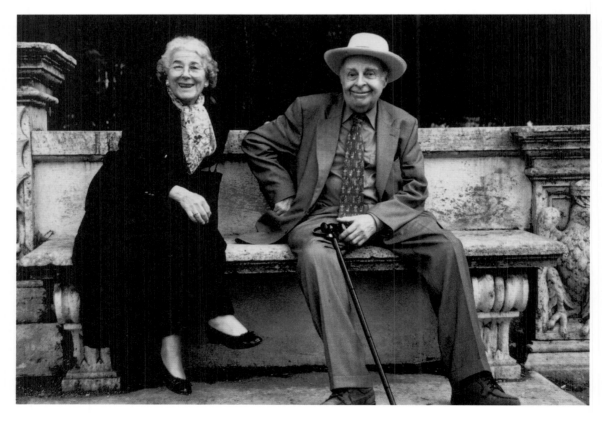

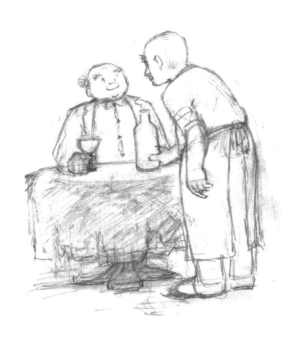

그리고 어느 날 마치 전구에 불에 켜지는 순간처럼 갑자기 할 수 있다는 생각이 들었다.

"적어도 풍선은 그릴 수 있지 않을까 하는 생각이 들었어요!"

좀 더 시간이 지나서 주디스는 학교가 끝나고 잔디밭에서 노는 아이들을 보았다. 주디스는 전혀 감상적인 사람이 아니었다. 그런데 아이들과 연못에 있는 오리들과 전원적인 풍경이 마치 살아있는 영혼처럼 주디스를 일으켜 톰과 함께 종종 갔던 식당에 가게 했다. 그곳엔 혼자 식사를 즐기던 어떤 남자가 있었다. 종업원이 남자에게 음료를 따라주고 있었다. 주디스는 그 모습을 유심히 관찰했다. 잘 기억했다가 언젠가 그려야겠다고 생각하면서. 그러곤 바로 집으로 돌아와 그림을 그리기 시작했다.

다시 그림 그리는 것이 삶의 중심이 되었다.

"그림을 그릴 때 나는 내가 누군지를 알아요."

주디스는 이렇게 말하곤 했다. 신경이 예민해지거나 기분이 좋지 않을 때도 그림 그리기는 주디스를 '좋은 곳'으로 데려다주었다. 마치 연필이 종이에 닿는 순간 회로가 연결되고 주디스의 마음에 전구가 켜져서 걱정 근심을 사라지게 하는 것 같았다. 주디스는 예전에는 여행을 많이 다녔지만 이젠 90대가 되어 예전보다는 적게 다녔다. 그래도 여전히 가끔 로마

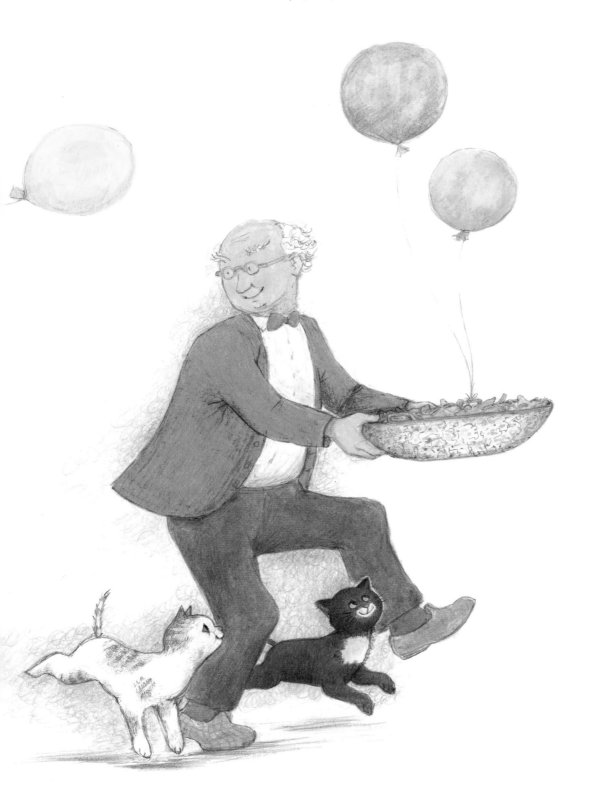

에 있는 아들네를 가거나 파리와 베를린에 가서 문학 행사에 참여하기도 한다. 그리고 어디를 가든 그림을 그린다. 호텔에 있을 때는 스케치북이 없으면 호텔 방 전화기 옆에 놓여있는 작은 메모지에라도 그림을 그렸다.

"어쩌면 통화하면서 그린 그림 중에 인생 최고의 그림이 몇 개 있을 거예요."

『동물원에서 하룻밤』은 2009년에 출간되었는데 주디스 커의 작품세계에서 전환점이 된 작품이다. 주디스는 마르크 샤갈과 그가 사용한 빛나는 푸른색에 대해 많은 생각을 하고 있었다. 처음엔 그냥 날아가는 코끼리를 그리려고 했는데 갑자기 달빛이 빛나는 하늘을 배경으로 날아가는 모습을 그리게 된 것이다. 주디스는 수채화 대신 연필과 크레용으로 완벽한 표현을 이끌어냈다. 정교하게 휘갈겨 그린 고리와 거품 들로 장막을 만들어 마법 같은 밤하늘을 표현했다. 짙은 인디고와 미드나잇 블루를 사용하고 한쪽에는 새벽이 오고 있음을 암시하는 분홍색 하늘을 넣었다. 날아다니는 코끼리 장면 다음에는 악어와 캥거루가 자전거를 타고 가는 장면이 나온다. 어떤 다른 구성도 없이 그냥 그렇게 갑자기 등장한다. 주디스가

아래
『동물원에서 하룻밤』2009의 일러스트

오른쪽 위, 아래
『동물원에서 하룻밤』2009을 위한 드로잉

다음 장
『동물원에서 하룻밤』2009의 일러스트

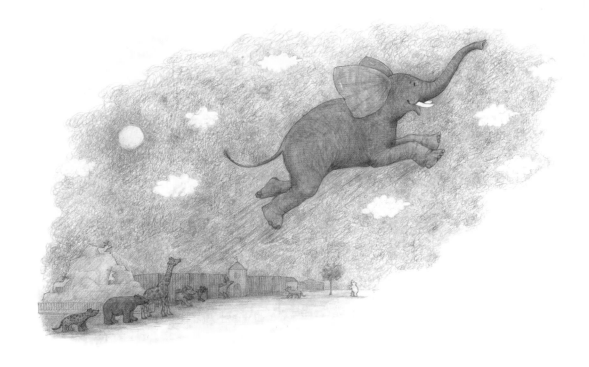

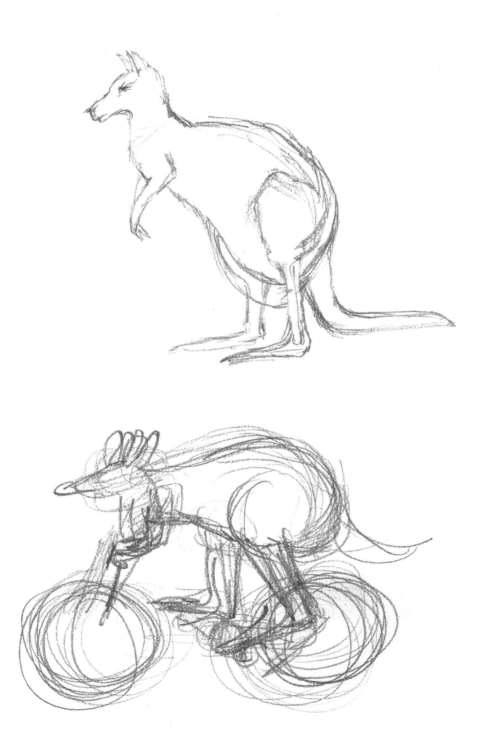

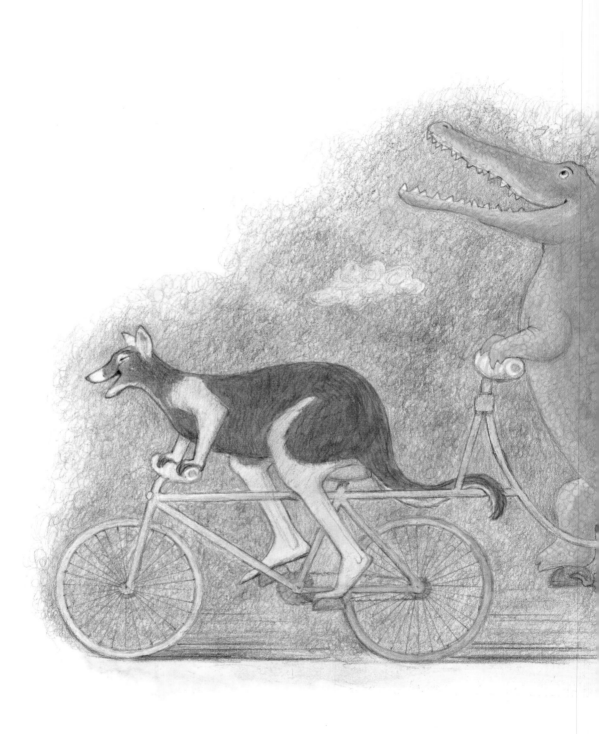

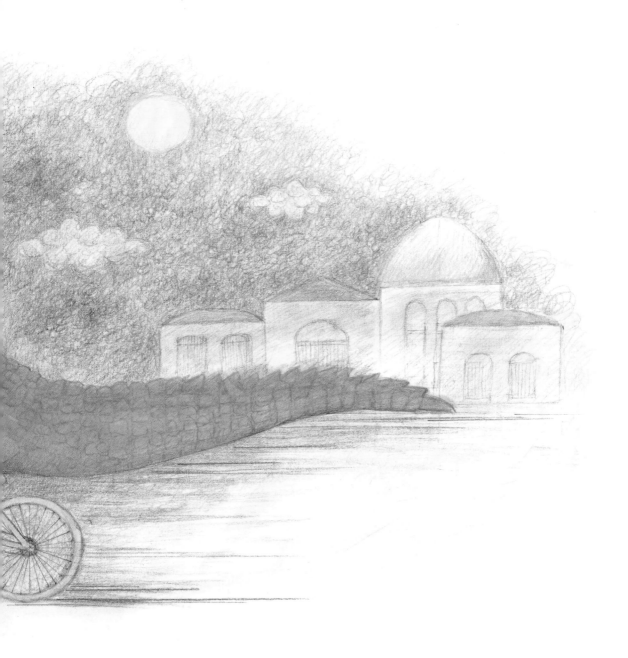

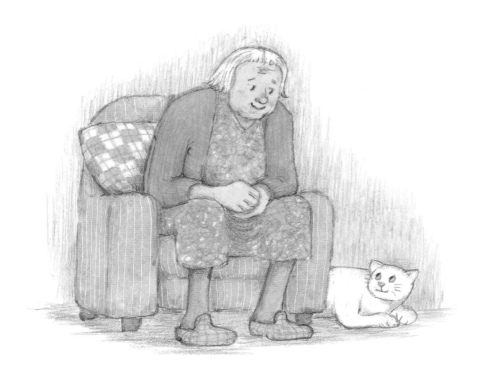

그림으로 생각하기 시작한 것이다. 스스로에게는 해방감을 느끼게 하는 경험이지만 책에서는 이야기가 어디로 흐를지 궁금해졌다.

이안 크레이그가 그 그림을 보고 방향을 잡았다. 1992년부터 이안은 콜린스출판사의 아트 디렉터로 일하기 시작했으며, 주디스의 창작활동에 무척 중요한 존재가 되었다. 디자이너로 오랫동안 일한 경험을 바탕으로 이안은 한 페이지 안에서 가능한 작가적인 감각과 무한한 상상력을 결합하는 일을 했다. 이안은 주디스의 많은 책을 작업하다가 콜린스를 떠났다. 하지만 주디스의 요청으로 비공식적인 아트 디렉터로서 주디스를 위해 일했다. 두 사람은 서로를 잘 이해하면서 셀 수 없이 많은 작업을 함께했다. 모그 시리즈에서 새롭게 통합된 모그의 모습을 함께 만들어내기도 했다.

"이안이 좋다고 하면 저도 안심이 돼요. 이안에게서 정말 많은 걸 배웠어요."

이안은 스토리가 없는, 자유로운 마법 같은 한 장면을 보았을 때 어떻게 하면 쉽고 운율이 잘 맞는 텍스트를 만들지 그 해답이 보였다. 이안은

위
『누가 상상이나 할까요?』2011의 일러스트

오른쪽
에드워드 힉스, 〈평화로운 왕국〉, c. 1834. 내셔널 갤러리 오브 아트, 워싱턴 DC

다음 장
『누가 상상이나 할까요?』2011의 일러스트

숫자를 세는 책을 제안했다. 아주 완벽하면서도 간단한 해결책이었다. 이야기가 있어야 한다는 숙제를 깔끔하게 해결해 준 것이다. 서정적인 일러스트와 함께 시가 이야기를 이끌어가도록 만들었다.

날아다니는 것은 주디스 커의 작품에 새로운 세상을 열어주었다. 2011년에 출간된 사랑스러운 연애편지 『누가 상상이나 할까요?』에서는 새로운 세상인 천국으로 올라간다. 책 앞부분은 아주 현실적인 배경으로 시작된다. 홀로 남은 여인이 의자에 앉아 졸고 있다. 작고한 남편인 헨리를 꿈속에서 본다. 헨리는 이제 날개가 날린 천사인데 그녀의 손을 잡고 두 사람이 함께 난다. 이 세상을 떠나 새로운 탐험의 세계로 간다. 인어와 스핑크스 같은 놀라운 것도 보고 유니콘과 돌고래도 본다. 둘은 나무 위에서 피크닉을 한다. 미국 풍속화가 에드워드 힉스의 〈평화로운 왕국〉을 연

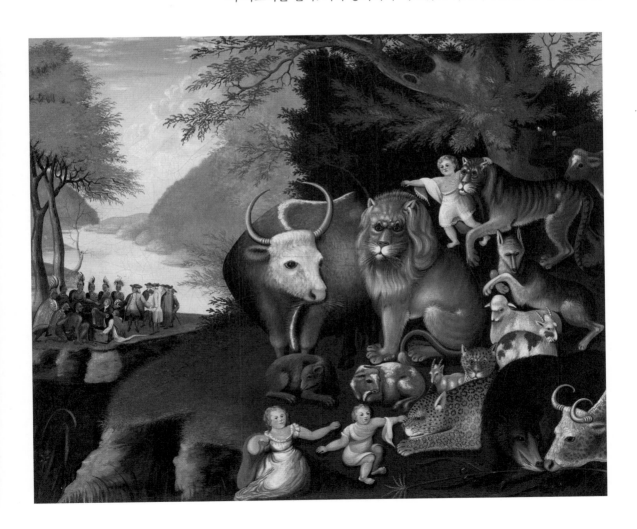

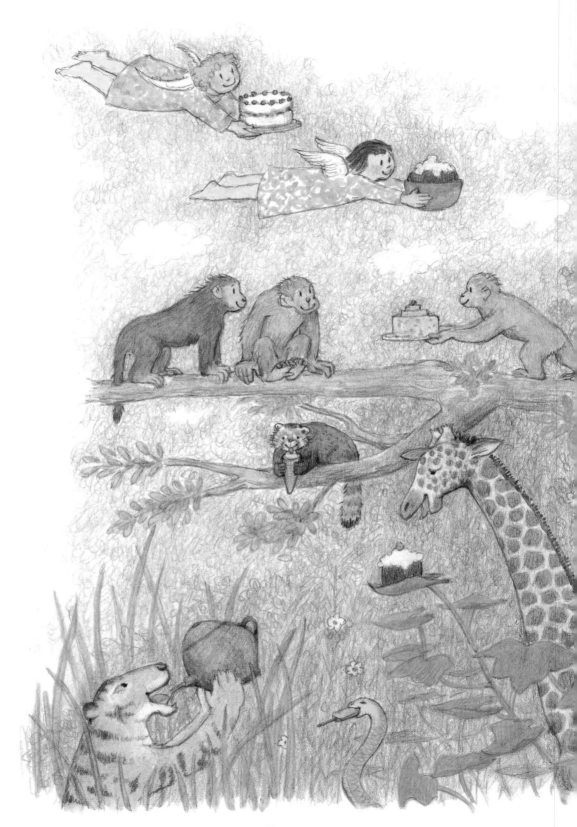

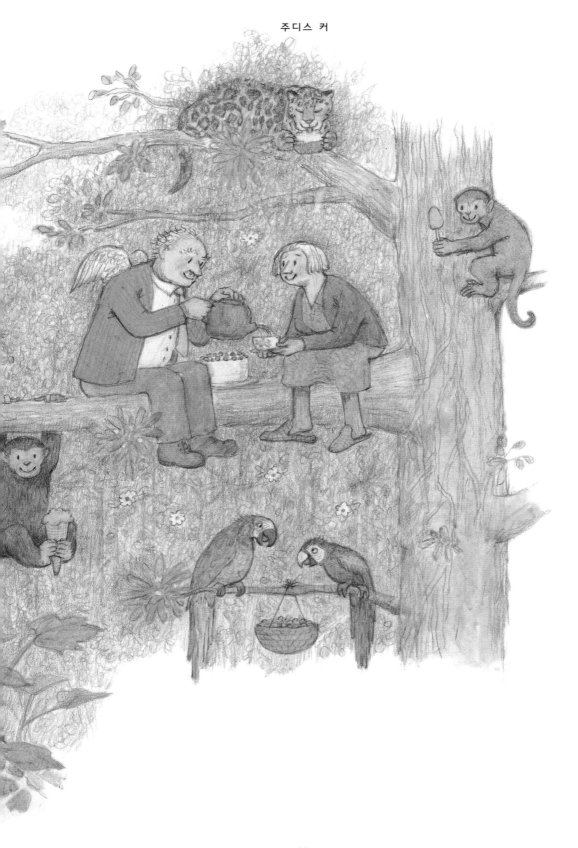

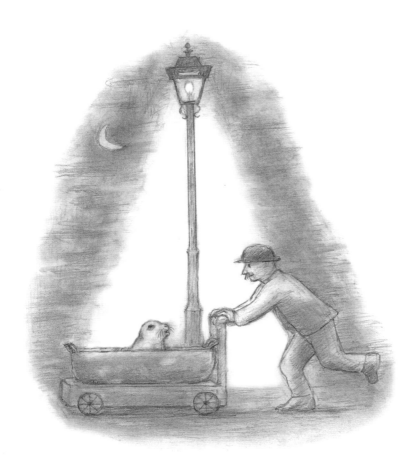

상시킨다. 그 그림 속에서는 누구나 다 평등한 존재다. 호랑이가 여기서도 티팟을 들고 차를 마시고 있다. 하지만 두 사람이 가장 좋아한 부분이 있다. 바로 두 사람이 함께했던 삶의 추억 전체를 볼 수 있는 방이다. 주디스 커가 80대와 90대 나이의 전성기에 냈던 작품들 가운데 가장 좋아하는 작품이다.

주디스는 여전히 새로운 접근 방법을 탐구하면서 2015년에 완전히 연필만 사용해서 『행복해라, 물개』2015를 출간했다. 은퇴한 상점 주인이 어느 휴양지에서 엄마 잃은 아기 물범을 구해 주고 잠깐 동안 목욕통에 보관한다는 이야기다.

주디스는 따뜻하고 향수를 불러일으키는 이야기를 표현하는데 연필이 완벽한 도구라는 걸 증명했다. 주디스는 실제로 아버지가 그런 경험이 있다고 했다. 이야기만큼이나 그림도 아이처럼 단순해서 이해하기 쉽다. 부드러운 8B 연필 선의 질감과 부드럽게 지워져서 음영이 만들어진

위, 오른쪽
『행복해라, 물개』2015의 일러스트

부분들은 그림을 만져보고 싶게 만든다. 그리고 연필 가루가 손에 느껴지는 것 같다.

주디스는 연필을 잘 사용한다. 주디스는 마치 식당에 있는 와인 리스트를 보며 소믈리에가 설명하는 것처럼 말한다.

"2B는 강하고 풍부하지만 너무 어둡지는 않은 선을 그리는 연필이에요."

또는 이렇게 말한다.

"4B는 섬세하게 용기를 북돋워 주는 연필이에요."

주디스는 HB 연필을 사용하지 않는다. 가장 좋아하는 연필은 8B인데, 연필로는 드물게 굳센 느낌이 든다. 주디스는 8B에 대해 절대로 잘못될 일이 없는 연필이라며 이렇게 말한다.

"문지를 수 있을 만큼 부드럽고, 쉽게 잘 섞여요. 정말 편하게 작업할 수 있는 연필이에요."

연필은 일정한 길이여야 했다. 그래야 손안에 편하게 잡히기 때문이다. 주디스는 특히 스테들러 브랜드를 좋아했다. 차별화된 블루와 블랙 정장을 차려입은 연필이다. 주디스는 모든 연필을 직접 손으로 꼼꼼하게 깎아

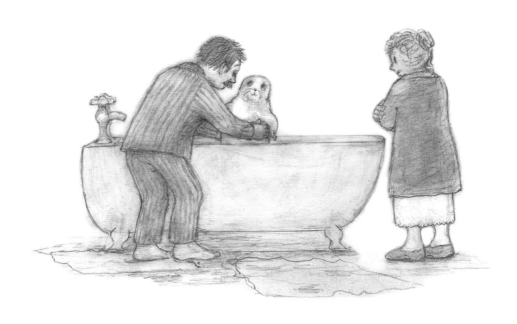

서 날카롭게 해둔다. 멋진 전동 연필깎이 같은 건 없다. 단지 문구용 칼만
있다. 주디스는 늘 연필을 깎을 때 나는 나무향기를 사랑했다. 모든 연필
은 각각 1밀리미터 오차 범위로 일정하게 깎아서 유지했다. (따라서 연필
의 수명은 짧았다.) 안타깝게도 완벽한 느낌이 들지 않으면 연필은 일찍
은퇴를 하게 된다. 지친 지우개들과 함께.

2017년 『카틴카의 조금 특별한 꼬리』에서는 주디스가 화자로 나선다.
다시 연필과 색연필로 특별한 고양이와 사람의 감동적인 관계를 묘사한
다. 카틴카는 환상적인 얼룩무늬 꼬리를 가진 흰 고양이다. 이 엄청난 꼬
리는 신비한 힘을 가지고 있다. 한밤중에 꼬리에 불을 켰을 뿐만 아니라
안목 높고 존경받는 앤 재닌 머타(하퍼콜린스 어린이출판사 대표)를 설득
해서 일러스트 테두리를 금색으로 인쇄했다. 또한 우드랜드 일대를 동화
의 숲으로 변신시켰으며, 잠옷 바람에 슬리퍼를 신고 창문을 넘나들던 화
자를 비롯한 모든 사람들에게 날아다닐 수 있는 능력을 주었다.

인터넷이 생기면서 주디스 커는 예전만큼 스케치북을 많이 사용하지

위, 오른쪽
『카틴카의 조금 특별한 꼬리』2017
의 일러스트

는 않는다. 하지만 작업실에는 여전히 스케치 더미가 쌓여있다. 주디스는 스케치들을 휘리릭 넘겨 본다. 이안 크레이그가 말한 대로 최종 버전에는 볼 수 없는 즉흥적인 스케치들이 있다.

"다른 사람들도 그렇게 말해요. 하지만 전 즉흥적이지 않아요. 전 퀜틴 블레이크가 아니에요."

주디스는 벌떡 일어나 블레이크처럼 우아하게 보이지 않는 펜으로 허공에 뭔가를 썼다. 전혀 예상하지 못한 행동이었다. 주디스의 자유분방한 행동은 블레이크뿐만 아니라 피카소도 떠오르게 했다. 피카소가 펜 조명을 들고 허공에 그림을 그리는 사진이 있다. 1949년 프랑스 발로리스에서 사진작가 욘 밀리가 찍은 사진이다. 마법의 종류는 정말 다양하다.

블레이크나 피카소와는 달리, 주디스가 만드는 마법의 세계는 지우개와 관련이 있다. 주디스는 잠시 동안 골똘히 선을 바라본다. 마치 선을 타이르고 어르는 것 같다. 이윽고 주디스의 생각에 따라 선도 자유롭게 달린다. 만약 선이 말을 안 들으면, 주디스는 지우개로 선을 아주 혹독하게

101

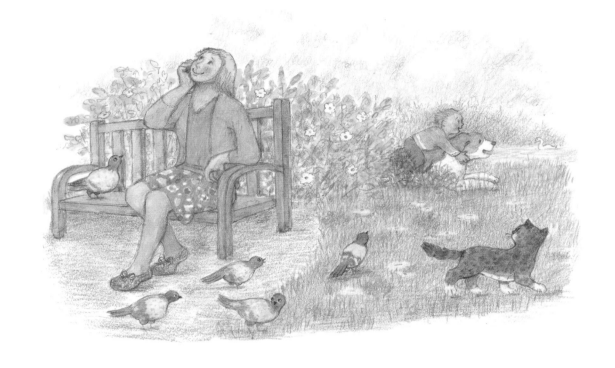

훈련시킨다. 주디스는 늘 완벽주의자였다. 자기 작품에 대해 좀처럼 만족하지 못했다. 학생 때는 지우고 그리기를 반복해서 얼굴에 늘 연필 가루가 묻어 있었다. 친구들은 주디스를 놀렸다.

주디스는 아빠로부터 완벽주의를 물려받았다. 알프레드 커는 출간 후에도 책을 계속 수정하고 고쳐 썼다. 나치가 출판물을 모두 불태워버린 후에도 말이다. 현재 주디스의 책은 약 45종이 출간되었다. 놀랍게도 수백만 권이 넘게 판매되었다. 많은 문학상에서 수차례 본상과 아녀상을 받았다. 아동문학과 홀로코스트 교육에 기여한 점을 인정받아 대영제국 4등 훈장도 받았다. 주디스는 특히 1974년에 받은 독일청소년문학상을 소중히 여겼다.

주디스는 침착하며 정교하고, 현명하며 재치 있고, 진지한 유머를 구사할 줄 알았다. 그래서 문학 행사, 기념 행사, 시상식에 자주 초청받았다. 은색 머리는 보석처럼 빛났고, 주디스는 우아하고 차분하게 말했다. 인터뷰할 때도 사진을 찍을 때도 늘 침착했다.

위
『엄마의 시간』2018의 일러스트

"이젠 옛날처럼 긴장되지 않네요."

주디스는 건강을 위해 템스 강변을 많이 걷는다. 작품을 구상하기 좋은 시간이다. 늘 작품에 몰두한다. 치과 치료를 받으면서도, 두세 페이지 정도는 구상할 수 있다. 아이디어가 멈추질 않는다. 90대 중반의 나이를 생각하면 좀 느려질 만도 한데, 오히려 작품을 더 많이 내고 있다.

"요즘엔 시간을 제 맘대로 쓸 수 있어요. 늦게까지 일하고 싶으면 해요. 일하는 속도도 더 빨라졌어요. 더 능숙해졌으니까요. 뭘 어떻게 해야 하는지 이젠 잘 알아요. 안 그러면 이상하지요? 이 일을 50년 넘게 하고 있잖아요."

주디스는 한 작품을 마치기 전에 이미 다음 작품의 구상안을 가지고 있는 경우가 많다.

『엄마의 시간』은 『간식을 먹으러 온 호랑이』가 출간된 지 50년 후인 2018년 출간되었다. 그림책 스토리텔링의 관습을 유쾌하게 뛰어넘었다. 독창성을 유감없이 보여주는 책이다. 또한 어린이와 어른이 함께 읽을 수 있도록 만들었다. 주디스가 현대적인 감각을 지녔다는 뜻이다. 책은 엄마가 아이와 함께 있으면서도 '엄마의 시간'을 갖는 이야기다. 『엄마의 시간』의 이야기는 모험심이 강한 아기와 휴대폰을 쓰고 싶어 하는 엄마로 다소 불공평하게 나뉜다. 공원에서 엄마는 휴대폰을 놓지 않는다. 지난밤 파티 이야기로 끝없이 통화한다. 파티를 연 주인공, 음식, 손님들 그리고 불공평한 삶을 불평한다.

엄마가 한눈을 파는 사이, 혼자인 아이를 대조적으로 보여준다. 아이는 비둘기에게 준 음식을 집어 먹거나, 나무를 기어 올라간다. 털 많은 애벌레를 만지거나, 호수에 빠지기도 한다. 그리고 전통적인 동화처럼 해피엔딩을 맺는다. 지나가는 백조가 아이를 구해 준다. 아이는 다시 엄마에게 돌아온다. 엄마는 아이가 어떤 모험을 했는지 꿈에도 모른다. 하지만 엄마를 비난하는 게 아니다. 엄마도 힘든 시간을 보내고 있다는 걸 말없이 보여준다.

긴 시간 책을 만들다 보니 주디스는 무수한 기술 변화를 보았다. 또 쉼없이 작업하다 보니 작업 시스템을 갖추게 되었다. 주디스는 그 사실이 무척 기쁘다.

자료조사도 예전보다 훨씬 쉽다. 『동물원에서 하룻밤』에서처럼 재채기하는 호랑이를 그리려면, 예전에는 동물원에 가서 호랑이가 재채기하기를 하염없이 기다렸다. 하지만 지금은 인터넷 덕분에 재채기하는 호랑이 이미지를 바로 찾을 수 있다.

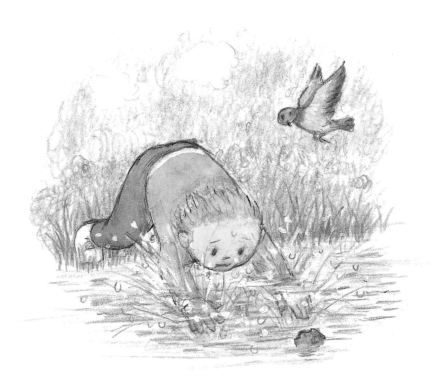

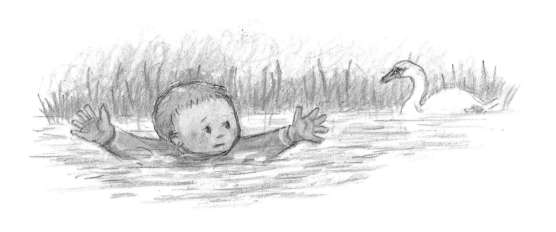

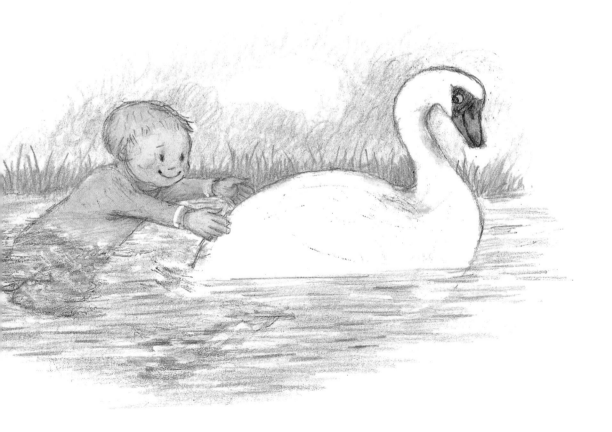

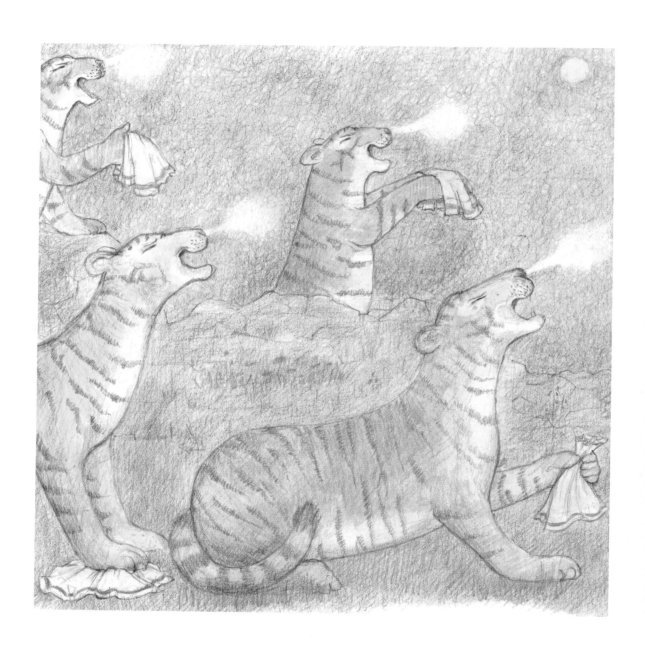

주디스는 다른 면에서도 컴퓨터를 잘 활용하고 있다. 그림 속에 다람쥐 위치가 잘못되어 있다면 하퍼콜린스 미술팀에 전화를 걸어 포토샵으로 위치를 바꿔 달라고 말만 하면 된다. 예전 같으면 전체 페이지를 다시 그려야 했다. 하지만 러프 스케치를 그리는 건 좀 다른 문제다. 주디스는 러프 스케치를 제대로 그리지 않는 습관이 있다.

"저는 종이에 바로 그림을 그리는 습관이 있어요. 그림이 잘못되면 다시 처음부터 그려야 하죠. 최근에야 제대로 된 러프 스케치를 해서 스케치북에 안전하게 보관해요. 이런 과정이 왜 중요한지 깨닫는 데 오랜 시간이 걸렸어요. 차이가 엄청나요."

고된 하루가 끝날 때면 주디스는 남편이 늘 해주던 조언을 떠올린다.

"다음 작업을 쉽게 진행할 준비가 되면, 늘 그때 멈추세요."

"전 늘 그의 조언을 지키려고 해요. 그래서 일을 마치고 아래층으로 내려가기 전, 다음 날 작업을 위해 꼭 러프 스케치를 해요. 그게 뭐든 상관없어요. 때로는 다음 날 그 스케치를 쓰지 않기도 해요. 하지만 그래야 다음 날 빈 페이지를 마주하는 일이 없지요."

정말 훌륭한 시스템이다.

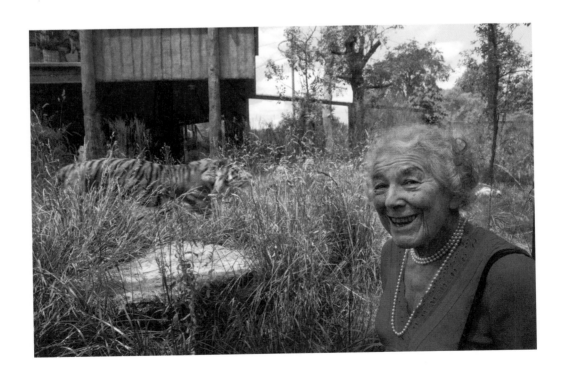

주디스 커가 쓰고 그리고
하퍼콜린스 출판사가 출간한
도서목록

『간식을 먹으러 온 호랑이』1968
『깜박깜박 잘 잊어버리는 고양이 모그』1970
『히틀러가 분홍 토끼를 훔치던 날』1971
『윌리가 결혼식에 갈 때』1972
『데인티 숙모 집에 떨어진 폭탄』
(원제 *The Other Way Round*)1975
『모그의 크리스마스』1976
『멀리 떠난 꼬마』1978
『모그와 아기』1980
『어둠 속의 모그』1983
『모그와 나』1984
『모그의 고양이 가족』1985

『모그의 ABC』1986
『모그와 버니』1988
『모그와 바너비』1991
『원숭이 부인이 방주를 놓쳤어요』1992
『여우가 찾아온 밤의 모그』1993
『정원의 모그』1994
『모그의 아기들』1994
『모그와 할머니』1995
『모그와 수의사』1996
『버디 할렐루야!』1998
『모그의 실수』2000
『또 다른 거위』2001

『모그야, 잘 가』2002
『구멍에 빠진 거위』2005
『트윙클즈, 아서 그리고 퍼스』2007
『동물원에서 하룻밤』2009
『누가 상상이나 할까요?』2011
『위대한 할머니 두목』2012
『주디스 커의 창작』2013
『내 방의 비밀 친구』2014
『행복해라, 물개』2015
『모그의 크리스마스』2015
『카틴카의 조금 특별한 꼬리』2017
『엄마의 시간』2018

1923년 6월 14일 베를린에서 안나 주디스 게르트루트 헬레네라는 이름으로 태어났다.

1933년 1월 30일 히틀러가 독일 총통이 되었다. 주디스 가족은 우선 3월에 스위스로 도피하고 12월에 다시 파리로 갔다.

1935년 가을 주디스와 오빠 마이클은 외조부모인 로베르트와 게르트루트 바이스만이 사는 니스로 갔다.

1936년 3월, 부모님이 주디스 남매를 런던으로 데려왔다.

1938년 켄트 브롬리에 있는 헤이즈코트 스쿨에 입학했다.

1939년 학력 인증서를 받고 헤이즈코트를 졸업했다.

1940년 10월, 살고 있던 블룸즈버리 호텔이 폭격을 받아 온 가족이 퍼트니로 이주했다. 주디스는 의류복지재단에 비서로 취직했다.

1941년 봄, 세인트마틴미술학교에서 라이프 드로잉 야간 수업에 등록했다. 이후 센트럴미술공예학교에서 존 팔레의 지도를 받으며 공부했다.

1945년 센트럴미술공예학교에서 무역 장학금을 받고 섬유 스튜디오에서 파트타이머로 일했다.

1947년 영국인으로 귀화했다.

1948년 7월, 일러스트 학위를 받지 못한 채 센트럴미술공예학교를 졸업했다. 10월 12일 아빠 알프레드가 세상을 떠났다. 여러 학교에서 미술 교사로 일했다.

1949년 데일리 메일 젊은 예술가 작품전에서 대상을 수상했다. 상금으로 프랑스와 스페인을 여행했다.

1952년 2월, 톰 닐을 만났다. BBC방송국 투고 담당 독자가 되었다.

1954년 5월 8일 톰 닐과 결혼했다.

1956년 BBC 방송 작가가 되었다.

1957년 주디스가 각색한 존 버컨의 『헌팅타워』가 BBC에서 방영되었다.

1958년 1월 3일, 딸 테이시를 낳았다.

1960년 11월 24일, 아들 매튜를 낳았다.

1962년 가족 모두 남부 런던 반스로 이사했다.

1965년 10월 3일 엄마 줄리아가 심장마비로 베를린에서 세상을 떠났다. 아빠 알프레드가 사망한 뒤 엄마는 베를린에서 통역사로 줄곧 일했다.

1968년 『간식을 먹으러 온 호랑이』를 출간했다.

1970년 『깜박깜박 잘 잊어버리는 고양이 모그』를 출간했다. 모그가 주인공인 17권짜리 시리즈의 첫 책이다.

1971년 『히틀러가 분홍 토끼를 훔치던 날』을 출간했다.

1974년 『히틀러가 분홍 토끼를 훔치던 날』로 독일청소년문학상을 수상했다.

1991년 마이클과 함께 베를린에서 저명한 연극평론가인 아빠를 기념하여 알프레드 커 연기상을 제정했다. 탁월한 연기를 펼친 신인 연기자에게 시상한다.

1992년 3월 10일 베를린 샤를로텐부르크 빌머스도르프의 한 초등학교가 주디스 커 초등학교로 이름을 바꾸었다. 학교의 벽은 주디스가 그린 일러스트로 장식되었다.

2002년 4월 14일 그녀의 오빠 마이클 커 경이 세상을 떠났다.

2002년 모그 시리즈의 마지막 책 『모그야, 잘 가』를 출간했다.

2006년 10월 29일 톰이 세상을 떠났다. 피터 팬 아동문학예술상(이후 J. M. 배리상으로 바뀜)을 두 번째 수상했다. 이 상은 어린이를 행복하게 만든 아동문학예술가에게 주는 평생공로상이다.

2008년 『간식을 먹으러 온 호랑이』가 데이비드 우드에 의해 55분짜리 뮤지컬로 각색되었다.

2011년 5월 28일부터 9월 4일까지 세븐 스토리즈가 주최한 『간식을 먹으러 온 호랑이』 원화전이 런던, 베스널 그린에 있는 빅토리아 앤 앨버트 미술관 어린이관에서 열렸다.

2012년 3월 런던 보더빌 극장에서 공연된 연극 『간식을 먹으러 온 호랑이』가 로렌스 올리비에 연극상 베스트 엔터테인먼트 부문에 후보로 지명되었다.

2012년 아동문학과 홀로코스트 교육에 헌신한 공로를 인정받아 대영제국 4등 훈장을 받았다.

2013년 90번째 생일을 축하했다. 하퍼콜린스 출판사는 주디스 커의 삶과 작품에 관한 『주디스 커의 창작』을 출간했다. 11월에 BBC는 예술가에 관한 다큐시리즈인 BBC 이매진의 한 편으로 〈히틀러, 호랑이 그리고 나〉라는 다큐멘터리를 방송했다.

2013년 주디스 커 초등학교의 후원자가 되었다. 주디스 커 초등학교는 영어와 독어를 사용하는 이중언어 초등학교이며 남부 런던 헤르네 힐에 있다.

2015년 주디스가 37년 동안 쓴 첫 번째 소설, 『행복해라, 물개』가 출간되었다.

2015년 6월 29일부터 10월 14일까지 〈호랑이, 모그 그리고 분홍 토끼:주디스 커 회고전〉이 런던 유대인 박물관에서 열렸다.

2015년 영국의 쇼핑 체인 세인즈버리가 '모그의 크리스마스 수난'이라는 광고와 캠페인을 시작했다. 주디스가 게스트로 출연하는 텔레비전 광고도 포함되어 있었다. 그림책과 인형 판매로 번 백만 파운드 이상의 수익금은 세이브더칠드런 영국에 문맹 퇴치 기금으로 기부되었다.

2016년 7월 6일 북트러스트 평생공로상을 받았다. 마이클 모퍼고가 시상했으며 시상식은 런던 동물원에서 열렸다. 아동문학에 탁월한 기여를 한 작가나 일러스트레이터를 축하하기 위해 이 상이 제정되었으며 주디스는 두 번째 수상자이다.

2019년 1월에 '같이 차를 마시고 싶은 늙은 여성 호랑이상'을 받았다. 이 상은 올디 매거진의 연례 시상식에서 수여한다.

2019년 3월 7일, 세계 책의 날을 기념하여 왕립우체국은 주디스 커와 세 명의 작가들에게 특별 우체통을 만들어 주었다. 우체통에 작가들이 쓴 글과 그림을 장식해 준 것이다. 주디스 커의 우체통은 반스 하이 스트리트에 있으며 한 달 동안 전시되었다.

감사의 말

다양한 분야의 여러분에게 감사드리고 싶다. 클라우디아 제프, 줄리아 매켄지, 필리파 페리, 베스 코벤트리, 세븐 스토리즈의 사라 로렌스, 하퍼콜린스의 리디아 배럼과 한나 마샬, 그리고 새디 캐리에게 고맙다. 주디스 커에 관한 모든 기록물은 세븐 스토리즈 국립아동문학센터에 보관되어 있다. 세븐 스토리즈에는 250명 이상의 작가와 일러스트레이터의 작품과 초고도 함께 보관되어 있다. 기록물을 보고 싶은 분은 collections@sevenstories.org.uk로 연락주시기 바란다.

사진 출처

Unless otherwise credited, all artworks are © Kerr-Kneale Productions Ltd and are reproduced by kind permission of Judith Kerr. Pages 82–83 © Zoë Norfolk; page 95 Edward Hicks, Peaceable Kingdom, c. 1834. Oil on canvas, 74.5 × 90.1 cm (29⅜ × 35½ in.). National Gallery of Art, Washington, DC. Gift of Edgar William and Bernice Chrysler Garbisch (1980.62.15); page 107 photo © Tom Pilston/Panos Pictures

도와주신 분들

조안나 캐리는 작가, 일러스트레이터 그리고 서평가이다. 원래 화가로서 수련을 쌓았다. 많은 런던의 학교와 학생 교육 단체에서 미술 교사로서 여러 해 동안 일했다. 아동문학에 관해서 다양한 출판물을 저술했다. 1990년대에는 '가디언' 지에서 5년 동안 어린이책 서평가로 일했다.

퀜틴 블레이크는 영국에서 가장 뛰어난 일러스트레이터 가운데 한 명이다. 20년 동안 왕립예술대학에서 학생들을 가르쳤다. 1978년부터 1986년까지는 일러스트 학과의 학과장이었다. 2013년에는 일러스트 분야에 공헌한 공로로 기사 작위를 받았다. 2014년에는 프랑스 정부로부터 레지옹 도뇌르 훈장을 받았다.

클라우디아 제프는 다년간 책표지, 잡지 그리고 어린이책에 일러스트를 의뢰해 온 아트 디렉터이다. 퀜틴 블레이크와 함께 '하우스 오브 일러스트레이션' 갤러리를 설립했으며 현재 부회장을 맡고 있다. 2011년부터 퀜틴 블레이크를 위해 크리에이티브 컨설턴트로 일하고 있다.

옮긴이

이순영은 강릉에서 태어나 자랐고, 한국외국어대학교에서 영어를 공부했다. 이루리와 함께 북극곰 출판사를 설립하고 책을 만들고 있다. 그동안 번역한 책으로는 『당신의 별자리』『사랑의 별자리』『안돼!』『곰아, 자니?』『공원을 헤엄치는 붉은 물고기』『똑똑해지는 약』『우리집』『한밤의 정원사』『바다와 하늘이 만나다』『우리 집에 용이 나타났어요』 등 30여 편이 있다.

찾아보기

일러스트가 나오는 페이지는 기울여 썼습니다.